2554.
E1.71.

SALON DE 1847.

IMPRIMERIE DE GERDES,
RUE SAINT-GERMAIN-DES-PRÉS, 10.

SALON DE 1847

PAR

PAUL MANTZ

PARIS
FERDINAND SARTORIUS, ÉDITEUR
17, quai Malaquais

—

1847

I.

Si, avant de commencer le compte-rendu du Salon, le critique retournait sept fois sa plume dans sa main, comme l'a conseillé un sage, qui n'était assurément pas journaliste; s'il songeait à toutes les espérances qu'il va briser dans leur fleur, à toutes les inquiétudes qu'il va éveiller, le courage lui manquerait bien vite, et il se récuserait volontiers. Il n'est que trop vrai qu'en entrant à l'exposition on ne peut se défendre d'une certaine tristesse en comparant les résultats atteints au persistant effort, au travail acharné qu'ils supposent. Dur labeur pour une médiocre conquête! Eh quoi! tant de nuits consumées dans les fièvres de l'enfantement, tant de jours dépensés à chercher au bout d'un pinceau rebelle des tons harmonieux et des lignes heureuses, tant de luttes, tant de dés-

espoirs, n'ont abouti qu'à peupler les galeries du Louvre de ces œuvres où l'inspiration vraie brille si rare, où le talent se montre si hasardeux, si indiscipliné, si égaré souvent! Comment ne pas songer aussi à ces entraves de toutes sortes dont la vie des artistes est embarrassée, et qui la font parfois si douloureuse? Pour ceux qui commencent, c'est la famille disposée à arracher à ses nobles chimères un fils qu'on avait rêvé notaire ou agent de change; pour ceux qui déjà sont arrivés et qui sembleraient avoir des droits au repos, ce sont les conseils contradictoires des amis, les haines des adversaires, la nécessité de produire une œuvre d'un débit facile, les soins d'une réputation à conserver; pour tous enfin, jeunes et vieux, mille tortures. Heureux encore si un jury stupide et cruel, comme cela est advenu cette fois, n'arrête pas aux portes du Louvre le travail et les illusions de l'année!... Certes, il n'en faudrait pas tant pour que la critique attendrie se vît poussée à l'indulgence; mais une grande chose la retient.

Il n'entre pas, en effet, dans ses habitudes de se montrer si sentimentale. Soit que, vieillie dans les luttes de la presse, elle ait lentement endurci ce je ne sais quoi qui remplit chez elle l'office du cœur, soit que, récemment débarquée du pays des rêves, elle arrive, comme la nôtre, toute pleine de

sympathies, la critique a toujours une conviction, une foi, un dogme. L'étude qu'elle a faite de l'art à ses meilleures époques lui a révélé l'existence de quelques lois supérieures aux combinaisons aventureuses des esprits inquiets. En peinture et en sculpture, elle croit volontiers à quelque chose d'absolu et de permanent qui subsiste, apparent ou caché, au milieu du combat des écoles diverses. Elle sait que sous les mots *proportion*, *groupe*, *harmonie*, s'abritent des règles éternelles qu'on ne méconnaît pas en vain. Elle est convaincue qu'il existe pour la couleur et le dessin de tyranniques exigences, auxquelles l'artiste n'est pas libre de se soustraire, et qui, sous un certain rapport, élèvent presque la peinture au niveau d'une science exacte. Lorsque donc ces principes sont ouvertement violés, c'est le droit de la critique, et son devoir aussi, de protester hautement. Les velléités d'indulgence qu'elle se sentait au cœur s'évanouissent tout de suite en face du dogme rigoureux. De là toutes les sévérités et toutes les intolérances. La critique est exclusive comme l'Église et dure comme elle. Hors des lois de l'art, point de salut.

Que ceci soit dit un peu pour nos savants confrères et beaucoup pour nous. S'il nous arrive dans l'examen du Salon de malmener quelques artistes, que notre franchise nous soit pardonnée en raison

de notre conviction. Nous irons d'ailleurs aux inconnus comme aux illustres, et de préférence à ceux qui, guidés par la nuée lumineuse, cherchent le vrai et le beau par le chemin le plus simple et le plus large. Le Salon de 1847 révèle les forces vives, — et les faiblesses aussi, — de l'art contemporain. Il laisse voir dans l'école française des tendances fâcheuses que nous signalerons; il trahit, dans son aspect multiple et bigarré, le regrettable état de désunion et d'antagonisme où nos artistes se traînent aujourd'hui.

Cependant, quelque nombreuses que soient les écoles et surtout les individualités, il n'est pas impossible d'introduire, dans l'analyse du Salon de cette année, un semblant de classification. Cinq catégories nous paraissent pouvoir être établies :

Dans la première, nous rangerons les disciples de cette grande école qui, amoureuse de la réalité, la poursuit et l'atteint par la passion, par la couleur et par la lumière;

Dans la seconde, se grouperont les enfants perdus de la fantaisie, qui, dédaignant la tradition éternelle, se rattachent plus particulièrement aux peintres du règne de Louis XV, et ont la prétention de nous donner aujourd'hui un autre xviiie siècle;

Dans la troisième, on verra figurer ceux qui,

indifférents à la couleur et peu attentifs à la lumière, ont pour caractère commun de rêver le contour pur, et recherchent avant tout ce qu'ils appellent le style;

Dans la quatrième, le groupe très-éclairci des vaincus, l'Institut, les derniers héritiers de la tradition impériale et les élèves de l'école de Rome;

Dans la cinquième enfin, la foule nombreuse des incertains, des tourmentés, des éclectiques et de ceux dont la personnalité se refuse à toute classification.

J'ajouterai un paragraphe spécial pour les paysages, un autre pour les dessins et les pastels, un dernier pour la sculpture.

II.

Lorsqu'aux approches de 1830 la face de l'art se trouva violemment renouvelée par l'audace heureuse de quelques hommes qu'on traitait alors de jeunes fous et qu'on aime aujourd'hui comme de grands esprits, mille programmes différents furent publiés à son de trompe. On promettait des merveilles : les uns déployaient une force réelle; les autres, non moins ardents, faisaient montre d'un enthousiasme qui passait pour de la puissance. Où allait-on? on ne le savait que très-peu; mais on quittait l'ancien rivage, et c'était beaucoup. Ne ressemblait-on pas à ces héros dont parle un poëte et qui s'embarquaient joyeux pour une navigation infinie sur un vaisseau éternel? On se lançait dans l'inconnu, on n'avait que des mots d'ordre contradictoires; mais, — révolution ou révolte, — celle

levée de boucliers eut pour caractère de briser les vieilles entraves. On rompait, non pas avec la vraie tradition de la France, ce qui eût été une folie et un crime, mais avec la tradition mensongère et fausse, qui, sous l'empire et la restauration, retenait l'esprit captif. Ce qu'on voulait vaincre et détruire, c'étaient les formules consacrées, le maniérisme, le convenu; ce qu'on s'engageait à nous donner, c'était la vérité dans l'art. Chacun a-t-il tenu sa promesse?

La poésie, le roman, le théâtre, répondent très-haut et tout de suite; ils montrent de grands résultats et des tentatives plus grandes encore. La musique a ses héros et déjà ses chefs-d'œuvre. Qu'a fait la peinture?

La peinture a accompli avant tout une conquête sérieuse : elle a créé, trouvé, inventé le paysage. C'est là, n'en doutons pas, la meilleure part de notre œuvre. La France, qui, au XVII^e siècle, avait eu Poussin, c'est-à-dire le paysage d'imagination et de style, a aujourd'hui Théodore Rousseau et Jules Dupré, c'est-à-dire le paysage de la réalité et du sentiment. Cette vérité que nous demandions, l'art l'a cherchée dans la nature, et il l'a trouvée.

Mais l'école française a fait non pas mieux, mais aussi bien, en poursuivant la vérité dans la passion humaine, dans la couleur et dans la lumière.

C'étaient là trois nobles tâches : un grand peintre, Eugène Delacroix, les a menées à fin à lui seul; de très-habiles l'ont suivi. A l'heure qu'il est, l'école cherche encore la vérité dans le dessin. Elle ne l'a point trouvée; car, à notre sens, l'œuvre de M. Ingres est moins un résultat qu'un effort. Nous l'avouerons, à voir les choses d'un peu haut et quelque bizarre que puisse paraître ce sentiment aux esprits académiques, Gavarni, Raffet et Daumier nous semblent s'être approchés plus que tous les autres du dessin large, réel, mouvementé et vivant. Qu'on nous pardonne ces idées, qui, sommairement déduites, sont peut-être étranges, mais qui, expliquées à loisir, deviendraient de la dernière évidence.

Le dessin nous manque donc, du moins dans la peinture de haute dimension, dans la peinture de style. Si M. Delacroix réunissait à ses mérites cette qualité suprême, il serait l'homme le plus surprenant et le plus complet que l'art ait salué depuis le xvie siècle; mais cette science de la forme lui fait parfois défaut (1). C'est un peu par cette raison

(1) J'ai déjà parlé plusieurs fois du dessin de M. Delacroix, et j'ai expliqué comment ce dessin si décrié se trouve avoir, sans correction, une rare puissance. Si quelque oisif s'intéressait à ces questions subtiles, je le renverrais à l'*Artiste*, ive série, tome viii, page 220.

qu'il n'a point d'élèves. M. Delacroix a exercé sur ce temps-ci et surtout il est appelé à exercer plus tard une sérieuse influence; mais la nature de son talent et peut-être aussi le caractère de l'homme lui rendaient difficile, sinon impossible, de former une école. Aujourd'hui, M. Delacroix, sans donner précisément de conseils aux jeunes peintres, les instruit pourtant par son œuvre incessamment renouvelée; il les guide et les éclaire par l'attrait qui se dégage fatalement de sa couleur puissante et de son profond sentiment. Chaque tableau de M. Delacroix est une leçon pour tous, et beaucoup, qui se gardent bien de l'avouer, lui doivent plus d'un enseignement.

La fécondité est un des attributs les plus ordinaires du génie; M. Delacroix est infatigable. Sa coupole du palais du Luxembourg, travail gigantesque, ne l'a point empêché d'achever, pour le Salon de cette année, six tableaux de chevalet. On aime à voir ceux qui ont le plus à se plaindre du jury et de la critique rester ainsi sur la brèche, et revenir chaque printemps avec une audace nouvelle; on applaudit à ces fiers courages que rien n'abat, et qui résistent même au succès. Sans être très-importants dans l'histoire, déjà si bien remplie, du talent de M. Delacroix, les six tableaux de cette année marquent dans sa manière non pas

un progrès, mais du moins un affermissement dans ses convictions, une confiance meilleure dans la route suivie. On retrouve dans les *Naufragés* un peu de cette terreur que M. Delacroix avait prodiguée dans la *Barque* du Salon de 1841. Dans les *Exercices militaires des Marocains*, il y a une fougue incroyable. Les chevaux, lancés à toute bride sous l'éperon de leurs cavaliers, mordent le frein blanc d'écume. Je ne sais quel lyrisme furibond excite l'allure impétueuse de leur galop; on croit entendre sur le sol le rhythme cadencé de leurs pieds sonores. Paysagiste à ses heures, M. Delacroix a donné pour fond à cette course effrénée des collines d'un vert harmonieux et d'un contour tranquille. Les *Musiciens du Maroc* et le *Corps de garde à Méquinez* ont la séduction que l'artiste sait jeter sur les peintures qu'il exécute dans une gamme brillante et douce. Dans le premier de ces tableaux, la femme à demi penchée qui écoute vaguement les refrains des musiciens est d'une désinvolture charmante; attentive au caprice de la mélodie, elle semble plier son corps souple aux ondulations du chant. Dans le second, deux soldats sont étendus et dorment, engourdis par ce sommeil de plomb que donnent aux membres les grandes lassitudes. Touchés d'une brosse abondante et grasse, les accessoires sont traités de main de

maître. Les vêtements et les selles épars sur le sol, les harnais et les armes appendus aux murailles, et les murailles elles-mêmes, tout est splendide, tout est fin. Mais un vrai chef-d'œuvre de lumière, c'est l'*Odalisque*. Sur un divan moelleux, abritée par une draperie rougeâtre dont les plis laissent flotter sur elle des reflets d'un violet pâle, une femme nue est couchée dans la grâce facile de sa paresse et de son rêve. L'abandon naturel de la pose, la ligne heureuse du corps de la jeune belle, la morbidesse des chairs et le tressaillement secret de la vie, tout est là, tout est compris; la plume la plus exercée s'arrête impuissante devant cet enchantement, que les mots humains ne traduiraient pas. L'harmonie des tons et leur intensité, résultat de savantes oppositions, l'exactitude des reflets et leur splendeur transparente, ont de quoi satisfaire les plus raffinés en fait de couleur et de lumière. Voyez pourtant l'étrange chose! il se trouve, en définitive, que celui de tous nos peintres qui, si la voix publique ne ment pas, dessine le plus pauvrement, aura précisément créé les plus ravissantes femmes que l'art moderne puisse encore montrer. Le torse déjà célèbre de la captive dans le *Massacre de Chio*, la grâce orientale des *Femmes d'Alger*, l'Aspasie, la muse voltigeante, la nymphe endormie au frais paysage de la cou-

pole du Luxembourg, mais savez-vous que cela n'est vraiment pas si mal pour un homme qui ne dessine pas? Malgré leurs exigences, nos rêves amoureux se déclareraient satisfaits de ces beautés, qui, diverses, se ressemblent pourtant comme il convient à des sœurs. Au milieu de ce groupe souriant, la petite odalisque peut, dès aujourd'hui, se faire aimer.

Dans un ordre d'idées tout différent, le *Christ* n'est pas une œuvre moins réussie et moins complète que l'*Odalisque*. Le sentiment religieux est aussi familier à M. Delacroix que les nuances les plus délicates de la passion humaine. Lorsque, jeune encore, il exécuta en 1827 le *Christ aux Oliviers* qu'on voit maintenant à Saint-Paul, on pouvait deviner qu'il saurait mieux qu'aucun autre rendre les tristesses infinies des dernières pages de l'Évangile. Ce sont les seules, je crois, qu'il ait tenté de reproduire. L'agonie de Jésus, les scènes qui précédèrent sa mort et les événements qui suivirent, ont plus souvent inspiré M. Delacroix que les années triomphantes où le fils de Dieu marchait par les campagnes attentives. Si, dans le *Christ aux Oliviers*, le principal personnage n'a pas toute l'ampleur désirable, le groupe des anges est très-beau par la ligne et par la poésie. Dans la *Pieta*, M. Delacroix, en prêtant à la Vierge un mou-

vement d'une simplicité si désolée, a atteint les dernières limites de l'émotion. Aujourd'hui c'est le *Christ en croix* que l'artiste a représenté. Les soldats romains veillent, la lance au poing, au pied du bois sanglant; deux hommes, à demi dérobés par le cadre, se montrent du doigt avec une curiosité moqueuse le divin crucifié. Revêtu de la pâleur des cadavres, le corps se détache en blanc sur un ciel d'un aspect étrange et douloureux. La tête retombe lourdement sur la poitrine, les bras morts semblent fléchir sous le poids de la sainte victime. Tout est consommé : un deuil suprême, éternel, descend sur la création. — Dans ce *Christ*, la forme est de tout point acceptable; le torse est suffisamment étudié, la ligne élégante et d'un goût délicat. Mais ce que les mots ne peuvent rendre, c'est la merveilleuse façon dont la lumière baigne et enveloppe le crucifix, c'est surtout la passion extraordinaire dont cette œuvre surabonde. — Certes, nous avons vu bien des Christ, mais celui de M. Delacroix les dépasse de beaucoup par la terreur et la mélancolie.

Tels sont les six tableaux que M. Delacroix a exposés cette année. Ils n'ajoutent rien à sa réputation, mais ils la consacrent. Ils ont cela d'excellent qu'ils montrent à la fois son talent sous ses aspects les plus divers. M. Delacroix est là tout entier : on

l'admire paysagiste et plein de fougue dans les *Marocains*, charmant et lumineux dans l'*Odalisque*, émouvant et terrible dans le *Christ*, coloriste partout. Quitter M. Delacroix pour s'occuper des autres peintres, c'est, — il faut le dire, — descendre beaucoup et s'exposer à bien des mécomptes. Mais notre tâche serait trop douce, si, dans cette longue pérégrination, nous n'avions qu'à admirer toujours. N'allons-nous pas rencontrer pourtant, sur le sentier de la vérité, quelques jeunes peintres de bon vouloir et déjà d'un grand talent ?

M. Adolphe Leleux vient le premier dans cette ardente phalange. Il vous est sans doute démontré comme à nous que le genre que l'artiste a choisi et la dimension plus ou moins restreinte du cadre où son habileté s'exerce importent peu ici. Les petits camées des beaux temps de l'art antique ont la majesté et la tournure souveraine des plus colossales figures; telle ciselure en relief sur un vase florentin égale en ampleur les créations de Michel-Ange. Que ceci soit dit une fois pour toutes, et qu'on nous permette de retrouver dans les tableaux de chevalet la grande peinture dont l'absence est si notoire dans la plupart des toiles immenses du Salon. M. Leleux a précisément beaucoup de ces qualités sérieuses qui font les peintres originaux et puissants. L'assurance et la fermeté dans la pose des

figures se sont tout d'abord révélées chez lui. Ses personnages ont toujours une attitude simple, une sérénité constante, une fierté qui rassure, de la vie toujours et toujours du caractère. M. Leleux a commencé par rendre la nature comme il la voyait, franchement et naïvement. Il a de tout temps aimé la couleur; lorsqu'aux premiers jours de ses débuts sa peinture se revêtait de ce gris pâle qu'on lui a si follement reproché, c'est qu'il reproduisait les terrains cendrés de la Bretagne dans leur âpre et froide nudité. Aujourd'hui, l'Espagne l'ayant vu venir à elle, ses toiles se colorent d'un accent plus vif et plus chaud. On le peut remarquer dans les *Pâtres espagnols*. Le groupe de ces farouches enfants perdus dans la montagne, loin de toute habitation humaine, a quelque chose de frappant qui tout de suite attire l'œil. On ne sait pas trop bien ce que font dans ces mornes solitudes ces bergers sans troupeaux; on sait seulement qu'ils sont, dans leur joyeuse bande, adroitement reliés les uns aux autres, très-colorés d'ailleurs et parfaitement en relief sur le paysage et sur l'horizon. Ils font plaisir à voir et on les regarde des heures. Le ciel si lumineux et si bien dégradé, les terrains où s'accrochent de maigres broussailles, sont pour beaucoup dans la réalité saisissante du groupe remuant des petits pâtres. L'an passé, on avait pu remar-

quer dans la touche de M. Adolphe Leleux, d'ordinaire si libre et si facile, quelque chose d'un peu lourd; sans doute ses tableaux, restés trop longtemps dans l'atelier, avaient été trop travaillés et poussés outre mesure par son pinceau impatient de la perfection. La critique ne l'a pas dit à M. Leleux, mais des amis lui ont montré la pente fatale et l'ont retenu. Il a voulu revenir cette année à ses hardiesses premières. Je lui sais gré d'avoir tenu la touche plus large et plus simple; mais il faut là aussi garder une certaine mesure. Dans son élan, M. Leleux ne va-t-il pas trop loin? Il a paru évident à quelques-uns, et à nous entre autres, que, dans les *Pâtres espagnols,* le faire accusait en certains endroits une sorte de laisser-aller regrettable. La figure du berger assis à gauche et qui tient le chien est tout à fait admirable; mais pour la fillette penchée, à qui les tons roses et verts composent un si bel accoutrement, elle a le bras d'une correction douteuse et son visage n'est point d'ensemble. M. Adolphe Leleux est un jeune maître qui nous a habitué à un dessin très-serré. Il y reviendra. Du reste, les autres figures sont irréprochables; les terrains sont d'une solidité merveilleuse et d'un grand goût; les vêtements, les accessoires sont d'une exécution superbe et d'un assortiment de couleurs tout à fait heureux. Les *Bergers des*

Landes, si pittoresques d'ailleurs sur leurs longues échasses, sont moins frappants d'effet. Ils le seraient bien davantage si M. Leleux, prenant franchement un parti, eût tenu dans les tons gris et froids les murailles de la maison sur lesquelles se profilent les figures. Chardin, consulté sur ce point, serait, j'en suis sûr, de mon sentiment. Pour la touche, elle est ici excellente. Le *Retour du marché* est une toute petite toile pleine d'esprit et d'animation. Mais le chef-d'œuvre de M. Leleux cette année, c'est son *Portrait*. L'auteur des *Cantonniers* et de la *Korolle* abordait pour la première fois la peinture de cette dimension. Ceux qui connaissent M. Leleux auront aisément retrouvé dans ce portrait son front large et intelligent, ses joues maigres et brunes, son regard fixe et toute la finesse et l'énergie de sa tête de Sarrasin. Mais l'extrême ressemblance, la réalité criante, ne seraient dans cette œuvre que des qualités vulgaires. Ce portrait a tous les mérites que savent donner aux leurs les maîtres les plus exercés : expression, relief, modelé et lumière. Cette effigie, la plus originale et la plus vivante sans contredit du Salon, permet à M. Adolphe Leleux de prendre rang parmi les meilleurs portraitistes de l'école moderne.

Dans le genre de peinture que M. Leleux a adopté, il reste encore beaucoup à faire. Ces scènes intimes

de la vie en plein air, ces épisodes familiers de la dure existence des paysans, forment un poëme infini. Ces sujets-là valent bien, dans leur vérité originale, les mensonges plus ou moins séduisants dont l'art du xviii^e siècle s'est montré si prodigue. Il est encore en France des contrées privilégiées où la civilisation, vêtue de noir de pied en cap, n'a pas encore pénétré. La Bretagne nous reste et la frontière d'Espagne, pays vierges malgré les touristes indiscrets, dernier refuge du haillon splendide et du vêtement coloré. Longtemps malade, longtemps absent de nos expositions publiques, M. Camille Roqueplan reparaît cette année avec quelques tableaux rapportés des Pyrénées. M. Roqueplan a été l'un des plus charmants peintres de ce temps-ci; de nombreuses et brillantes toiles, éparses maintenant dans les galeries particulières, ont révélé dans tout son jour son talent gracieux et fin, son coloris aimable, mais peu varié et, après tout, peu réel. Plus de concerts aujourd'hui sous les arbres des parcs Louis XV, plus de beaux cavaliers vêtus de velours causant avec de jeunes coquettes en habit de soie; mais la rude vie des héros de la montagne. — Les *Paysans de la vallée d'Ossau*, les *Espagnols de Penticosa*, le *Visa des passeports*, quoique remplis comme toujours de science, de naturel et d'adresse, accusent dans la palette de

M. Roqueplan une modification fâcheuse. Ces toiles sont d'un ton terne et crayeux qui fait regretter les vives nuances du *Lion amoureux*, du *Concert chez Van Dyck* et de tant d'autres attrayantes compositions. M. Roqueplan reviendra sans doute à une coloration meilleure.

Cette couleur vigoureuse et vraie à la fois paraît la plus constante préoccupation de M. Hédouin, qui peint, lui aussi, des montagnards des Pyrénées. Il a pleinement réussi, sous ce rapport, dans son *Souvenir d'Espagne*; mais les trois figures qu'il y a groupées ne paraissent point d'une structure assez solide. La *Paysanne ossaloise* est un charmant petit tableau d'une exécution franche, sage et habile. Retenu par d'autres soins, M. Hédouin n'a pu terminer pour le Salon que ces deux cadres : l'an prochain, nous aurons vraisemblablement de sa main des œuvres plus importantes.

La Bretagne, désertée par M. Adolphe Leleux, rentre naturellement sous la suzeraineté de M. Guillemin. Il y a du sentiment dans la *Lecture de l'Évangile* et dans la *Prière du soir*; dans le *Baptême* et dans l'*Avare*, l'artiste a mis une intention comique. Bien que nous soyons convaincu que la peinture est une muse sérieuse et se prête difficilement aux caprices de la caricature, nous ne pousserons pas l'austérité jusqu'à quereller M. Guillemin sur

ses spirituelles plaisanteries, et surtout nous ne lui ferons pas l'injure de le comparer à M. Biard. L'exécution est trop soignée ici et, s'il en était besoin, demanderait grâce pour la pensée. Dans la *Prière du soir*, le paysage est d'un effet tout poétique. M. Guillemin a en général le sens intime des physionomies, et son pinceau est sûr de lui-même. On ne peut encore en dire autant de M. Luminais, qui marche d'un bon pas, mais qui a eu le tort de vouloir refaire, sous le titre de : *Après le combat*, le tableau que M. Guillemin avait peint l'année dernière sous celui du *Convoi*.

M. Fortin, — vous voyez que l'auteur des *Derniers Bretons* ne les a pas tous enterrés en son gros livre, — rentre aussi dans le domaine dont il fut l'un des premiers seigneurs; mais, hélas! il n'y rentre pas si fêté. Dans le *Barbier de village*, la *Famille bretonne*, le *Tailleur* et le *Marchand de figurines*, sa touche s'est alourdie; ternes et noirâtres, ses personnages sont gauchement faits, ses demi-teintes ont perdu leur transparence.

M. Fortin trouve un maître, pour les intérieurs, dans M. Armand Leleux. Voilà plusieurs années que nous remarquons ces tableaux où le peintre s'étudie à prendre la lumière sur le fait et à en fixer sur la toile les plus mystérieux rayons. M. Leleux poursuit ardemment la fée insaisissable et il l'atteint

souvent. Son *Arriero andaloux* est un homme rude et sérieux qui lit dans un vieux livre aux pâles lueurs d'une petite lampe. C'est là, je vous assure, une œuvre excellente pour la vérité du clair-obscur. Les reflets bleuâtres qui courent sur la manche blanche de l'arriero sont d'une rare exactitude. Je louerai beaucoup M. Leleux de s'être abstenu ici de cette lumière rouge dont le patient Schalken a tant abusé jadis et dont les Hollandais modernes éclairent volontiers leurs effets. Dans l'autre *Intérieur*, où un jeune gars considère d'un œil mécontent un tableau placé sur un chevalet, les mêmes qualités se retrouvent. Nous aimons moins les *Mendiants espagnols*, malgré leur incontestable mérite. S'il n'était pas interdit à un profane de parler de choses si épineuses, nous dirions que la touche de M. Armand Leleux nuit un peu au succès de cette peinture. Elle s'y montre trop en déshabillé. Il faut de l'aplomb sans doute, et je crois même qu'il en faut beaucoup; mais quelque sagesse ne messied pas à ceux qui ont le travail facile. Les leçons que, lors de son récent voyage en Espagne, M. Leleux a puisées dans l'œuvre de Vélasquez, de Zurbaran et de Ribéra ne sont guère applicables en des cadres restreints. Nous osons donc lui demander, à l'avenir, plus de finesse dans sa touche et quelquefois aussi dans ses tons.

M. Penguilly-l'Haridon, capitaine d'artillerie, a, par exemple, un faire à la fois large et patient. Sa peinture est éminemment spirituelle. J'aime beaucoup son *Tripot*, taverne enfumée où un jeune gentilhomme vient de se prendre de querelle avec un estafier d'humeur peu accommodante. Les estocs ont été tirés et le gentilhomme blessé à mort chancelle tout sanglant; peu soucieux de le soutenir en un moment si grave, son prudent meurtrier s'éloigne d'un pied rapide. Le *Mendiant* n'a pas moins de caractère. Le tableau que M. Penguilly appelle tendrement *Paysage* est fort lugubre à voir. Sous un ciel sombre et pluvieux, dans une plaine désolée, se dresse une série de gibets du plus terrible aspect. Des cadavres, fruits singuliers, sont pendus à ces arbres bizarres. Le vent des nuits les agite et les heurte les uns contre les autres avec un bruit lamentable. Ce petit tableau est d'un effet piquant et d'une séduction étrange.

M. Diaz s'inspire de sujets plus gais. Ce qu'il faut à son léger pinceau, ce sont de belles filles aux vêtements de soie et d'or, assises sous l'ombre lumineuse des arbres de l'Orient, des épagneuls aux oreilles fauves jouant dans ces clairières

Où le silence dort sur le velours des mousses.

Il semblerait que, petites femmes et petits chiens, ce sont là des choses éternellement agréables dont on ne se lasse jamais. Et cependant M. Diaz a, cette année, moins de succès que l'an dernier. Le public est ainsi fait : en passant devant les brillantes toiles de M. Diaz, il croit retrouver en elles d'anciennes connaissances et, comme il lui faut avant tout du nouveau, il ne s'arrête pas. Le talent de M. Diaz n'a ni perdu, ni gagné, mais il reste toujours le même, et c'est un tort. On lui conseille de modifier sa manière; le pourra-t-il? Essaiera-t-il de faire de plus grandes figures que celles qu'il peint d'ordinaire? Mais les *Délaissées* du Salon dernier ont révélé chez lui une pauvreté de dessin bien fatale à un artiste qu'on a voulu comparer à Prudhon. Aujourd'hui encore, quatre panneaux exposés chez un marchand du boulevard ne viennent-ils pas de prouver de nouveau combien M. Diaz se trouve gêné dans un large cadre? Que faire? Son talent a quelque chose en lui qui lui interdit tout progrès. M. Diaz est habile à assortir des tons étincelants et fins, mais il procède sans méthode, sans conviction et sans volonté, pour ainsi dire. Il prend sa toile sans trop savoir ce qu'il y va peindre; le hasard le conduit; souvent un bouquet de fleurs commencé par l'artiste est devenu, sous sa main distraite, un fol essaim de jeunes filles. La fin doit-elle ici justifier

les moyens? le résultat obtenu doit-il faire oublier ce que les procédés ont d'anormal? Je ne sais. M. Diaz ne peut pas être jugé comme un autre. Avec lui, le point de vue se déplace naturellement, et la logique recule avant de conclure. Pour nous, qui croyons à la souveraineté de certaines lois, nous serions un peu de la famille de ces rigides médecins qui aimeraient mieux voir un malade périr dans les règles que de le voir se sauver contrairement aux prescriptions de la Faculté. Mais la manière de M. Diaz a une séduction qui désarme. Il déroute toutes les prévisions, il court *per fas et nefas*, et le moment où il devrait tomber dans le gouffre est précisément celui de son triomphe. Il réussit sans l'aveu du bon sens et malgré tout; il plaît sans brevet. Son *Orientale*, cette année, ses *Femmes d'Alger*, sa *Causerie*, ont un charme singulier, un agréable chatoiement. — Ses paysages ont des qualités plus sérieuses. J'en reparlerai.

J'arrive aux infiniment petits. M. Meissonnier, absent du Louvre depuis deux ans, s'y trouve aujourd'hui remplacé par son ami et fidèle disciple, M. Steinheil. *Une Mère*, et surtout les *Bulles de savon* révèlent une singulière adresse de pinceau. M. Fauvelet a aussi, dans les *Deux Roses* et dans le *Concert*, la touche déliée, patiente, qui convient à ce genre difficile.

M. Joly, un débutant, je crois, a peint, dans des proportions plus larges, une *Moissonneuse*, étudiée avec un soin extrême, mais sans mesquinerie et sans sécheresse. La couleur, dans une gamme très-douce, est harmonieuse, tranquille et juste.
— Un jeune fantaisiste qui, colorant hardiment sa manière d'un reflet de celle de Decamps et de Diaz, s'était d'abord bien montré, M. Haffner s'arrête un moment et compromet son succès naissant. Il veut être vigoureux et il est noir dans ses *Paysans béarnais*. Il ne tient son rang, cette année, que par son portrait de M^{me} de W.

M. Baron, à qui nous devons déjà de si aimables compositions, a, lui aussi, un défaut très-grave. Il est tellement amoureux du détail, qu'il perd de vue l'ensemble et les exigences de l'harmonie. Dans le *Pupitre de Palestrina*, dans l'*André del Sarte au cloître de l'Annonciade*, il a donné, aux figures et aux accessoires, la même valeur, sans s'inquiéter le moins du monde des modifications que l'éloignement plus ou moins grand des divers plans fait subir à la coloration des choses. Il abonde en détails charmants, mais diffus, éparpillés, papillotant à l'œil. Ne parlions-nous pas de Chardin tout à l'heure? C'est encore lui qu'il faut consulter pour ce double point de l'unité et de la concentration de l'effet. Dans le moindre de ses tableaux, il y a un

parti pris, large et simple, qui fait valoir les figures, un centre lumineux et coloré où l'œil attiré s'arrête; Chardin devrait être étudié de près par la plupart de nos peintres.

Un semblable défaut, mais beaucoup moins sensible, dépare l'œuvre de M. Isabey, *Cérémonie dans l'église de Delft*. Mais là, du moins, les murs, sagement sacrifiés, de la basilique, laissent aux brillants personnages toute leur valeur. Revêtus de costumes de fête, les hauts dignitaires de M. Isabey, ses fières dames, ses pages élégants étincellent et scintillent au soleil comme une poignée de rubis et d'émeraudes.

On a remarqué sans doute que, parmi les coloristes dont nous faisons le dénombrement dans ce chapitre, bien peu ont puisé leurs inspirations aux sources religieuses. Excepté le *Christ* de M. Delacroix, aucun tableau de sainteté n'a encore mérité notre attention. Cela tient à mille causes. D'abord à la modicité des sommes dont le ministre de l'intérieur a pu disposer sur le dernier exercice; car aujourd'hui les peintres sont, au gré du budget, religieux ou non. D'un autre côté, l'école dont nous racontons ici la puissance et les faiblesses n'a qu'un médiocre souci du style et de la grande manière dont la peinture sacrée ne peut se passer. J'ajouterai que ces amants de la réalité sont bien

moins ce qu'ils ont rêvé que ce qu'ils ont vu. C'est là leur force et c'est aussi leur secrète misère; c'est là ce qui les retient dans le pays du vrai et les empêche de se lancer dans les voies difficiles et peu frayées où la foi transporte ses élus. En fait de tableaux religieux, nous ne voyons guère que le *Christ marchant sur les eaux* de M. Lassalle-Bordes; le Jésus et le saint Pierre sont, je le regrette, d'une vulgarité malheureuse; mais le groupe des apôtres réunis dans la barque est excellent de lumière et de couleur. Dans les *Mages* de M. Tourneux, il y a aussi une intention d'harmonie, et un accent simple, tranquille et contenu dans la *Sainte Anne* de M. Viger-Duvignau.

Ainsi donc, peu de peintures religieuses, moins encore de peintures historiques et de grandes machines. Il serait cruel de s'arrêter devant la *Mort de Jeanne Seymour*, de M. Eugène Devéria, toile enluminée de tons criards et discordants. — M. Duveau, qui fait des tableaux de genre où les figures ont au moins les proportions naturelles, si ce n'est plus, a le mérite d'être harmonieux, mais dans une gamme vineuse. La *Bienfaisance*, de M. Lessore, est une scène bien rendue; mais pourquoi, lorsque le sujet demanderait un cadre restreint, le traiter sous la forme épique et sur une toile démesurée? C'est ressembler à ces écrivains qui font avec un

conte un roman en dix volumes; c'est trop céder à cette manie que M. de Musset a raillée :

> Sitôt qu'il nous vient une idée
> Pas plus grosse qu'un petit chien,
> Nous essayons d'en faire une âne.
> L'idée était femme de bien,
> Le livre est une courtisane.

Attentive au moindre accident de la vie universelle, l'école de la réalité, pauvre cette année par le sentiment religieux et par la science historique, s'est étudiée avec amour à reproduire dans leur naïve apparence les animaux, les fruits, les fleurs et toutes ces choses qui, plus ou moins mêlées à l'existence humaine, sont un peu de la famille. Mᵐᵉ Rosa Bonheur continue ardemment l'églogue qu'elle a si bien commencée; ses *Chevaux*, ses *Moutons* ont le mouvement et l'allure de véritables animaux. Personne aujourd'hui ne fait mieux qu'elle. M. Champmartin, que nous avions désappris à aimer aux expositions précédentes, rentre en grâce avec sa *Visite* et son *Accord*, scènes intimes de la vie privée d'un chien et d'un chat. J'aurais voulu pourtant un plus sobre usage des tons blanchâtres et poussiéreux; j'aurais désiré sous le pelage de ces

belles bêtes une anatomie plus solidement indiquée (1).

Les chiens n'ont jamais eu tant de peintres officiels. M. Elmérich a abordé de front une sérieuse difficulté en peignant dans la pleine lumière la *Mère et ses Petits*. M. Elmérich a tout à fait réussi. Il ne connaît pas moins que M. Champmartin le caractère de ses modèles : la lourdeur maladroite des jeunes chiens empressés autour de leur mère, la bienveillante sérénité, la confiance patiente avec laquelle elle se laisse tourmenter par sa gourmande famille, le peintre a tout rendu spirituellement.

M. Philippe Rousseau a voué son talent à l'illustration des fabulistes. Après La Fontaine, c'est le tour de Florian. Ses lapins troublés subitement par une taupe étourdie ont la solennité et la sainte surprise d'un concile qui entend tout à coup une proposition mal sonnante; seulement les lapins ont l'air honnête. Dans ses *Fleurs*, frais bouquet où les papillons trompés volent baignés de lumière; dans son *Intérieur*, où s'entassent des légumes savoureux et des fromages de toute espèce, M. Rousseau a montré sa science d'arrangement, sa couleur par-

(1) On voit aussi de M. Champmartin un portrait d'Ibrahim-Pacha, d'une très-simple attitude et d'une bonne facture.

faite et sa touche qui, variant selon la nature des objets, est toujours diverse et toujours heureuse.

Les *Instruments de musique* de M. Apport serviraient à merveille de dessus de porte, comme on l'a pu dire avec raison. Mais de vrais tableaux de décoration, ce sont ceux d'un élève de M. Delacroix, M. Léger-Chérelle. Voilà plusieurs années déjà que nous remarquons ces toiles éclatantes où M. Chérelle jette d'une main prodigue les plus beaux fruits du monde, et les éclaire du plus vif rayon. Que M. Chérelle ne se lasse pas! La foule des bourgeois (et il va sans dire que bien des critiques marchent avec le lourd bataillon) s'arrête plus volontiers devant les élégies sentimentales ou les frivolités galantes; mais les hommes de goût admirent beaucoup la vie, le relief, le modelé de ses fruits et leur coloration puissante.

Je termine ici en demandant pardon pour quelques omissions involontaires la liste assez bien remplie, comme on voit, des peintres qui suivent le grand chemin de la vérité. Ils vont sans chef reconnu, et parfois même sans fraternité apparente; mais ils ont tous une certitude, excepté peut-être M. Diaz qui détonne comme une individualité souriante au milieu du groupe plus compacte et plus

austère. MM. Isabey et Baron auraient bien aussi deux pas à faire pour rentrer dans l'alignement voulu. Coloriste en 1827, M. Eugène Devéria s'est trop laissé distancer par ses jeunes frères. Mais ces accidents une fois notés, le groupe, vu à distance, s'harmonise assez bien; il contient, selon nous, les talents les plus complets et les plus droits aujourd'hui; il réunit les plus certains espoirs de l'école française. Hommes convaincus, la tradition les soutient, la nature les conseille; ils ont dans le passé de fortes racines; ils promettent à l'avenir des fruits qui mûriront bientôt. Ils se sont engagés à donner à la France un art vrai, et nous avons déjà mieux que des promesses.

En dehors de cette vivante école, toute œuvre, malgré ses mérites accidentels, va donc maintenant, si notre classification a quelque fondement, se trouver entachée de maniérisme, et contiendra en elle, plus ou moins évident, un principe contraire aux lois de l'art.

III.

Lorsque, dans un salon ou dans un atelier, la causerie s'arrête un instant sur la peinture du xviii° siècle, on voit bientôt s'engager d'interminables discussions et les sentiments les plus contradictoires se produire. Parmi les critiques eux-mêmes, tandis que les uns rejettent avec un égal dédain toutes les productions de cette époque, les autres, indulgents plus qu'il ne convient, seraient disposés à tout admettre. Partout même divergence et même exagération. Le moment serait pourtant venu de s'entendre.

La peinture du xviii° siècle est, comme tous les essors collectifs de l'activité humaine, très-complexe. Elle fut le produit plus ou moins homogène d'influences diverses, le résumé et la fusion de

théories et de méthodes qui, arrivant en France de tous les pays à la fois, souscrivaient avec l'originalité nationale des transactions singulières. Il faut donc faire ici une distinction.

Dans cette foule de peintres que l'on confond d'ordinaire dans un mépris semblable ou dans un pareil engouement, je crois reconnaître deux groupes très-opposés.

Dans le premier de ces groupes qui est de beaucoup le plus nombreux, je vois tous ces peintres qui, à l'époque de la mort de Louis XIV, travaillaient avec les Boullongue ou qui les avaient d'abord suivis : Santerre, Bertin, Galloche et d'autres encore; puis le vieux Jouvenet avec son neveu Restout, puis la petite école de Montpellier qui nous envoie Raoux et Subleyras, puis les derniers Coypel et la dynastie des Vanloo (1). En regardant de près, en consultant les dates, — toujours éloquentes en peinture, — on suit la filiation, on voit courir la veine depuis la régence jusqu'à la révolution. Galloche enfante Lemoyne; Lemoyne, Boucher; Boucher, Fragonard. Ces noms sont significatifs. La

(1) Jacques Vanloo, chef de la lignée, est flamand, mais ses petits-fils, Jean-Baptiste et Carle, ont tout à fait perdu l'accent paternel sous la discipline de Benedetto Lutti, florentin dégénéré.

plupart des peintres de cette école faisaient indifféremment des dessus de portes pour les danseuses ou des tableaux religieux pour les églises; mais c'était bien toujours le même art. Au XVIIIᵉ siècle, ils représentent pour nous — le mensonge.

Dans le second groupe apparaissent très-rares quelques artistes exceptionnels qui ont résisté aux mauvaises influences de leur temps : Watteau, Chardin, Joseph Vernet. Ils représentent à nos yeux — la vérité (1). Il faut y joindre les portraitistes qui, travaillant d'après nature, ont été soutenus par elle et qu'elle a maintenus dans le droit sentier.

Cette division indiquée, il n'est sans doute pas besoin de dire de quel côté penchent nos préfé-

(1) Il peut paraître étrange à quelques-uns de voir Watteau rangé parmi les peintres inquiets de la vérité. Les gens d'esprit ont obscurci tout cela, mais il nous serait facile de prouver que, si Watteau n'est pas réel dans ses paysages, il l'est profondément par l'attitude de ses figures, par l'expression, par le geste. Watteau est dans son mouvement et son dessin aussi vrai que Gavarni : je ne crois pas pouvoir mieux dire. Lorsque tous les peintres de son temps font des marionnettes, il fait des hommes. Ses imitateurs ont tout gâté et lui nuisent encore. Pour bien comprendre Watteau, il faut compléter les vives leçons qui se dégagent de la partie souriante de son œuvre par l'enseignement plus grave que contiennent ses rares portraits. Naïf, simple, large et d'un grand relief, le *Gilles* de la Comédie Italienne (chez M. Lacaze) est définitif sur ce point.

rences. Le premier groupe, sauf quelques exceptions heureuses, ne nous inspire qu'une médiocre estime; le second a toutes nos sympathies.

Les vrais peintres de ce temps-ci ont donné raison à Watteau, à Chardin, à Joseph Vernet et surtout aux principes qu'a consacrés leur œuvre plus sérieuse qu'elle n'en a l'air. On les a salués comme des maîtres. Quant aux autres, ils n'ont excité, chez les hommes d'un goût sûr et sévère, que cette attention distraite qu'on attache aux erreurs passées.

La cause de ces peintres égarés dans la manière et dans la convention théâtrale était donc à tout jamais perdue; on les pouvait croire morts sans postérité; mais voilà que de joyeux compagnons, bâtards imprévus de ces maîtres oubliés, envahissent l'art moderne et demandent à rentrer dans l'héritage paternel. Il y a déjà trois ou quatre ans qu'on a pu remarquer au Salon les tentatives encore timides et les progrès souterrains de cette école. La réaction, car c'en est une, bien que les survenants aient trente ans à peine et qu'ils fassent profession d'être jeunes, éclate aujourd'hui dans toute sa force. L'école a réuni ses membres épars; elle s'est peu à peu constituée; longtemps errant, l'essaim a trouvé une ruche hospitalière. Le centre des opérations est établi chez un marchand de tableaux du boulevard; il s'y tient des conciliabules

mystérieux. Un artiste de talent, M. Couture, s'est proclamé roi; sa supériorité relative l'a légitimé aux yeux de tous. — Défendons-nous contre les revenants.

M. Couture est un homme d'un grand courage. Son *Amour de l'or*, plein de qualités et de défauts, a eu, par ce temps d'indifférence, un succès assez retentissant. Ne pas s'endormir sur cette première victoire, se cloîtrer pendant trois ans dans une œuvre nouvelle, c'est aujourd'hui faire preuve de quelque énergie. Seulement, averti que l'on a été des faiblesses de son dessin et de sa couleur, ne pas tenter un effort pour les amender, ne pas faire une seule concession au vœu des bons juges, ce n'est plus de la fermeté. Un autre mot conviendrait ici.

D'après le sentiment que nous avons laissé paraître au sujet de l'art au xviii^e siècle, on pressent les critiques que les *Romains de la décadence* vont infailliblement nous inspirer. M. Couture en effet, sauf en quelques points que je noterai au passage, se rattache directement à cette école de peintres qui ont eu le talent de couvrir avec des riens des toiles immenses, de faire du fracas et non du style, de la déclamation et non du sentiment.

Dans une salle vaste et de toutes parts ouverte, sous un portique décoré de statues et de colonnes corinthiennes, un groupe nombreux de patriciens

et de courtisanes se repose sur le triclinium classique, après une orgie où l'on a très-peu mangé, à ce qu'il semble, et bu moins encore. A défaut d'une action centrale et commune, diverses scènes épisodiques occupent la toile et la remplissent de leur mieux. Ici, un convive resté debout lève sa coupe comme pour boire aux dieux de la jeunesse et de la vie, tandis qu'un autre insulte à la gravité d'un Brutus de marbre en lui tendant la sienne; là, un jeune homme prélude avec une indulgente affranchie à des caresses dont on devine l'intimité prochaine; plus loin, on enlève à demi morte une des victimes du festin. Sur le premier plan, à droite, deux philosophes assistent au spectacle de la folie des derniers Romains; à gauche, assis sur le piédestal d'une statue et non moins immobile qu'elle, un très-jeune homme, qui symbolise, dit-on, la poésie, semble absent de la fête et absorbé dans une rêverie sans fin.

Qu'y a-t-il dans ces différents épisodes? Des intentions louables souvent, parfois banales ou bizarres, mais, en somme, peu de résultats. C'était, certes, une excellente pensée que de mettre en opposition avec la débauche de Rome dégénérée la gravité candide des deux stoïciens égarés dans cette joie bruyante; mais, si M. Couture a eu dessein de faire là une antithèse, il n'a point réussi à

rendre son idée. Le couple sérieux des philosophes, l'isolement du poétique enfant assis au pied de la statue, ne pouvaient avoir un sens qu'autant que le groupe des buveurs aurait quelque animation : la folle gaieté des uns expliquerait alors la tristesse des autres; mais, et c'est là le grand reproche que nous adresserons à M. Couture, les convives de son festin sont d'une mélancolie suprême, d'une tranquillité somnolente. On a dit que l'artiste avait moins voulu représenter la fureur et le laisser-aller d'une orgie que l'affaissement qui lui succède. Je le veux bien; mais cela ne justifie pas l'attitude morne de la plupart des convives ni les physionomies taciturnes de ceux-là même qui, restés vainqueurs sur le champ de bataille, devraient y jeter du mouvement. Je ne crois pas que M. Couture ait le sentiment historique et le sentiment de la vie. Le sujet n'est pas plus traité au point de vue philosophique qu'au point de vue pittoresque. L'éloquente parole de Juvénal, que M. Couture a prise pour épigraphe :

..... sævior armis
Luxuria incubuit, victumque ulciscitur orbem,

demandait un plus vivant commentaire. Je le répète, pas d'entrain, pas d'unité, pas d'action, pas

de luxe et de splendeur dans l'ordonnance, pas de joie surtout dans cette fête d'un peuple qui, héroïque et terrible dans ses plaisirs comme dans ses batailles, y mettait une violence qui faisait trembler le monde. — Voilà pour le drame et pour la composition.

L'exécution, plus heureuse sous certains rapports, a aussi ses faiblesses. On a généralement vanté la couleur de l'*Orgie*. Pour la lumière, on s'est fort disputé, mais sans conclure. Très-peu ont loué le dessin.

Il a toujours paru que le coloris des peintres du XVIIIe siècle, si incomplet et si faux qu'il soit, a au moins une qualité, l'harmonie. Ce n'est pas le savant accord qui résulte des oppositions sagement combinées, ce n'est que cette harmonie, pour ainsi dire *négative*, que des tons analogues juxtaposés doivent infailliblement produire, mais enfin c'est une sorte d'harmonie. M. Couture, sous ce rapport, égale-t-il ses maîtres? Je ne le pense point. Au premier abord, son tableau fait l'effet d'une immense toile grisâtre sur laquelle nagent éparpillées quelques taches d'un bleu ou d'un rose plus ou moins vifs, mais mal reliés les uns aux autres. Les chairs sont violacées chez les hommes, plâtreuses chez les femmes. M. Couture accuse volontiers les extrémités, les genoux et les coudes,

au moyen de touches rougeâtres du goût le plus commun et le plus faux; les épaules et le torse de ses héros sont martelés de tons sales; mais, dans l'ensemble, malgré son peu de réalité et si ses nuances criardes étaient à demi éteintes, ce coloris aurait pour l'œil une espèce de tranquillité tempérée et dormante.

M. Couture est encore trop nouveau dans les choses de l'art pour qu'on lui puisse demander une complète science des lois du clair-obscur. Sous ce point de vue, son tableau manque de parti pris. Un jour uniforme, égal, descend sur ses figures et éclaire, avec une impartialité invraisemblable, tous les coins de l'antique palais. Un plus vif rayon jeté sur le groupe central n'aurait pas nui. Il eût été sage d'entourer d'une lueur plus discrète le reste de la scène; mais là surtout où la lumière laisse à désirer sous le pinceau de M. Couture, c'est dans les demi-teintes locales et dans les ombres portées. Lorsque Véronèse, dont on a si imprudemment parlé à propos de M. Couture, veut détacher une figure, un objet quelconque sur un autre, il le sait faire, nous l'avons dit ailleurs, avec une facilité merveilleuse. Un inappréciable contour, une ombre éclairée, ou, comment dirai-je? un rayon à peine attiédi, lui suffisent, et, chose admirable! le clair s'enlève sur le clair, et, même en plein soleil,

les courbes s'arrondissent et les plans se modèlent. M. Couture a recours à des expédients plus vulgaires : il fait l'ombre vigoureuse pour détacher l'objet éclairé; tous ses contours sont cernés d'un cercle noirâtre du plus désagréable aspect; les figures, par ce moyen, s'enlèvent bien les unes sur les autres, mais les demi-teintes sont lourdes et sans transparence.

Le dessin de M. Couture a moins réussi que sa couleur et sa composition. Il est, en effet, comme celui de Detroy ou de Restout, pauvre, incertain, tortillé. Les types qu'il a reproduits sont de la dernière trivialité. Il y a dans les *Romains de la décadence* deux ou trois jolies têtes de femmes; le reste est parfaitement commun. Dans ses personnages, l'attitude, le mouvement, ce je ne sais quoi qu'on appelait l'*habitus*, est indigne d'un sujet antique, sans style aucun et sans ampleur. S'ils n'étaient que laids, mon Dieu! nous n'en dirions rien. Lorsque Rubens peint des Grecs ou des Romains, croyez-vous qu'il les fasse beaux et dans le sentiment de la sculpture, telle que l'entendait Phidias ou seulement l'auteur de la colonne Trajane? Mais les héros de M. Couture sont vulgaires et mesquins. Ce ne sont ni des patriciens ni des courtisanes, ce ne sont pas même, comme on le disait en souriant, des esclaves, qui, le jour des Saturnales étant venu,

se sont emparés du logis du maître et boivent vaillamment son vin. Non; les captifs de la Germanie et des Gaules étaient d'une race forte, énergique et rude, mais d'un galbe pur.

Il résulte de ces observations, et de beaucoup d'autres que je supprime, que l'immense tableau de M. Couture est complétement dénué de grandeur (1). De plus, il est, à nos yeux, entaché de timidité. Si hardi qu'il paraisse, M. Couture a, en effet, manqué d'audace dans la lumière d'abord, puisque son tableau reste froid et sans effet; dans la pensée et la composition, puisque, ayant rêvé entre le groupe des convives et les deux philosophes du premier plan une antithèse fort légitime, il n'a pas osé la faire lisible pour tous. Il a été timide dans la couleur, puisqu'il s'est interdit la ressource des larges oppositions, et enfin dans le dessin, puisqu'il n'y a jeté que d'une main parcimonieuse le mouvement, le lyrisme et la vie.

Qu'y a-t-il donc dans les *Romains de la décadence?*

(1) On me signale à ce sujet un détail qu'il faut noter. Dans un tableau voisin de l'*Orgie* (la *Vision de Jacob* de M. Laëmlein), une figure assez médiocre du reste, qui a en réalité trois pieds et demi, paraît gigantesque auprès de celles de M. Couture qui sont de grandeur naturelle. — Un mauvais acteur est toujours petit : transfiguré par l'ampleur de son geste, Frédérick Lemaître a dix coudées.

Il y a de remarquables qualités d'exécution, des tentatives, des promesses. L'architecture, que nous aimons d'ailleurs beaucoup pour sa ligne élégante et son ornementation simple, est brossée d'une main très-ferme et très-habile. Les vases et les guirlandes de fleurs sur le premier plan, les statues des vieux Romains, les somptueuses draperies qui retombent du triclinium en plis abondants et justes, les figures du fond assez sagement sacrifiées, tout cela, certes, nous fait plaisir à voir et vaut bien qu'on s'y arrête. Ajoutons d'autres détails heureux : la tête de ce jeune homme, qui, l'œil baigné d'une langueur humide, convie étroitement aux joies du baiser une courtisane plus fatiguée que lui ou moins impatiente, et puis d'autres aimables groupes encore. Tenons compte enfin de l'extrême difficulté que présente une œuvre pareille. Pour l'entreprendre, ne faut-il pas plus que de l'audace, et pour l'achever plus que du talent?

M. Couture a, en outre, exposé deux portraits. J'y retrouve cette facilité à peindre les accessoires que l'*Amour de l'or* avait déjà révélée chez l'auteur; mais les chairs sont tout à fait inadmissibles. M⁻ᵉ D... a le visage tacheté de teintes verdâtres; M. M... a la face plaquée de rouges violents qui ne se mêlent pas assez à la coloration générale. Le dessin de cette tête accuse chez M. Couture un lais-

ser-aller sans égal : pas de modelé, pas de relief. Le gilet, en revanche, est d'une réalité frappante, comme le beau châle de M^{me} D...

M. Couture n'est donc pas un maître, mais tout simplement un jeune esprit fait de courage et de bonne volonté. Il ne faut pas aller à lui la bouche pleine d'éloges, mais, au contraire, de conseils et d'encouragements. Lui dire, comme on l'a fait, qu'il avait produit un chef-d'œuvre, c'est une manière honnête de lui nuire beaucoup et de lui préparer bien des mécomptes. L'extrême louange a pour inévitable résultat de provoquer pour l'avenir une réaction toujours douloureuse et violente. Singulier pays que le nôtre! nous apportons dans les choses sérieuses une ardeur irréfléchie, une *furia* qui perd aussitôt toute mesure. Public et critiques sont alors complices. Notre siècle est déjà comme un champ de bataille où gisent, parmi les couronnes flétries, les statues de tous les dieux qui n'ont vécu qu'un jour. Combien, naïfs esprits, cœurs honnêtes, mais trop fêtés dans leur aurore, se sont éclipsés, tout jeunes, avant le soir, sans avoir connu les splendeurs de midi!

Encore plus épris des coquetteries de la palette que ne l'a jamais été M. Couture, M. Muller s'est lancé dans une voie qui, toute charmante et fleurie qu'elle puisse paraître, menace de le mener très-loin. Il y

a aujourd'hui une sorte de succès qui compromet plus qu'une chute complète; ce succès, M. Muller vient de l'obtenir, c'est l'applaudissement banal de la foule. Sa *Ronde du mai* n'a guère eu d'admirateurs que parmi les esprits frivoles et peu familiers aux questions d'art. C'est presque le même tableau que l'an passé. Dans un de ces grands parcs où Boccace se plaît à faire converser ses héros amoureux, une folle guirlande de jeunes garçons et de belles filles s'enroule, dans sa danse légère, autour d'un mai fraîchement planté. La scène se passe dans le pays des rêves, car, en aucun lieu du monde réel, la nature, même sous le plus gai rayon, ne s'est jamais montrée si chimériquement souriante. C'est comme dans la chanson du poëte : « Tout est lumière, tout est joie; » mais la fleur de l'impossible ouvre largement sur la toile de M. Muller sa corolle bigarrée. Les figures ont de l'entrain, mais elles ne sont pas vraiment jolies, à moins qu'on n'accepte comme le type de la beauté cette grâce chiffonnée et minaudière que l'art du xviii siècle, — j'y reviens sans le vouloir, — donnait à ses bergères et à ses madones. Le dessin est fort insuffisant, comme dans tous les tableaux qui procèdent de cette école; la couleur, fausse dans sa séduction apparente, ne peut plaire qu'à l'œil étourdi de ces juges, alouettes aisément trompées, qui se prennent

à tous les piéges. L'attrait que peut recéler pour quelques-uns ce coloris, joyeux jusqu'au délire, provient uniquement de l'emploi d'un moyen (je dirais *ficelle*, si j'osais), dont M. Muller abuse, comme cela advient toujours dans la lune de miel des découvertes. Il a remarqué, — et cela n'était pas précisément bien malin, — que la combinaison du rose et du vert a inévitablement pour la vue un charme mystérieux. Le rose entrelacé au vert, c'est pour le regard une fête éternelle, c'est pour l'esprit comme une sautillante musique où parlent tour à tour et à la fois toutes les voix de la gaieté, de la jeunesse et du printemps. M. Muller s'en est aperçu, et il nous le fait bien voir. Il va maintenant appliquer son système à tous les sujets, sans s'inquiéter de l'émotion qu'ils contiennent. Qu'il y prenne garde! qu'il se corrige surtout de cette touche molle et sans accent. La gloire de M. Winterhalter l'empêche donc de dormir, qu'il se complaise dans cette peinture fade et inconsistante? — Son *Portrait d'enfant* a, ce me semble, un peu plus de fermeté.

C'est, du reste, par le portrait que l'école égarée peut revenir à la vérité. M. Ange-Tissier, déjà célèbre parmi les artistes, sait tous les secrets du métier. Son portrait de M*me* H... est le meilleur qu'il ait jamais exposé. Vêtue d'une robe de soie blanche, à demi drapée dans un magnifique cachemire,

l'élégante femme se tient debout, appuyée contre une tapisserie à grands ramages, mais d'un ton sagement éteint. L'arrangement, dans ce portrait, est tout à fait simple et charmant; il faut regretter pourtant que, trop étroitement appliquée sur la muraille, la tête manque de relief et ne s'enlève pas assez. Les chairs, les accessoires, le châle surtout, sont traités d'une main libre, aisée, sûre d'elle-même.

Deux portraits d'hommes, par M. Adolphe Yvon, nous ont également paru d'un goût excellent. L'attitude est toute naturelle, la couleur est harmonieuse et chaude.

M. Verdier fait aussi des portraits; mais il réussit davantage dans ses toiles anecdotiques, *les Femmes et le Secret*, par exemple. Le groupe des babillardes est heureusement trouvé. Elles ont l'une et l'autre un galant accoutrement, chaussures provoquantes, bas bleus bien tirés sur des jambes fines, et robe aussi haut retroussée qu'il convient à des filles de belle humeur. M. Verdier affecte pour la forme une indifférence parfaite. Il a de plus la manie d'entasser la couleur avec la libéralité d'un prodigue. Sous ces empâtements successifs, toute gentillesse se perd : l'idée serait spirituelle, l'exécution pourrait plaire, mais tout le monde n'aime pas le mortier.

Dans cette manière solide à l'excès, M. J.-F. Millet fait mieux encore. Il ne se sert pas d'une brosse, comme le commun des mortels, mais d'une truelle. Il ne peint pas, il bâtit; c'est vraiment un chef-d'œuvre de maçonnerie que son *Œdipe détaché de l'arbre*. Inutile de faire remarquer que, s'il n'y avait pas dans ce tableau une certaine habileté, nous nous serions abstenu d'en parler. Nous voudrions seulement rappeler à MM. Verdier, Millet et à leurs imitateurs, que ce procédé a pour la conservation de leurs œuvres, s'ils y tiennent le moins du monde, les inconvénients les plus graves. Dans ces toiles hérissées d'aspérités et de fondrières, la poussière trouve un gîte commode; les vallées se comblent peu à peu, et bientôt tout s'obscurcit. Les tableaux peints dans cette manière rugueuse seront dans trente ans d'indéchiffrables énigmes.

M. Faustin-Besson, qui nous avait naguère donné une *Madeleine* très-coquettement parée et d'une sainteté douteuse, a renoncé à l'illustration de l'Évangile. Il a bien fait. Boucher, lui aussi, avait voulu, dans un jour de dévotion, peindre une Vierge. Le profane ne fit qu'une folle danseuse de l'Opéra. Que chacun reste donc dans sa veine! M. Besson réussira toujours mieux en sa peinture de boudoir; le *Goûter au bois* est une scène gracieuse et d'une gaieté vivante. *Dix-huit ans* est

une assez bonne figure, mais où l'abus des tons sales est tout à fait regrettable. Ses portraits devraient être plus sérieusement étudiés. — Nous ne croyons pas devoir nous arrêter à M. Longuet, qui dépense inutilement son talent à imiter la manière de M. Diaz. Nous attendrons que sa personnalité se soit révélée dans des œuvres plus originales.

Par son tableau, une *Femme importunée par une guêpe*, M. Hermann Winterhalter, qu'il serait inexact et peu aimable de confondre avec François, l'illustre auteur du *Décaméron*, se rattache directement au groupe des imitateurs du siècle dernier. Son œuvre a les tons pâlis et fanés des pastels des portraitistes d'alors. Cette couleur effacée est harmonieuse et vaut mieux que celle de l'autre Winterhalter; mais quelle mollesse dans la touche! quelle incertitude dans le modelé et dans la ligne!

Les voilà donc tous, je le crois, les disciples des Vanloo et des Boucher! Qu'ils s'essaient dans des compositions graves comme M. Couture, qu'ils se bornent volontiers, comme MM. Muller et Verdier, au riant détail des scènes joyeuses, ils ont un commun caractère, un commun défaut. Ils veulent plaire, et le moyen leur importe peu; ils courent

après la séduction, passant sans la voir à côté de la vérité qui leur tend les bras. Le rêve de l'art étant la réalisation de la beauté, parvenir à la grâce serait déjà une grande chose, et nous leur savons gré de leurs efforts. Mais l'art sérieux n'a qu'indifférence et que dédain pour le joli, pour la fantaisie coquette et le galant mensonge. Ils tourmentent la nature, ils la déguisent, ils l'appauvrissent. Peu de dessin, un coloris attrayant parfois, mais faux, monotone, invariable; pas de science acquise pour la lumière, mais un certain bonheur d'arrangement, une touche hardie et libre, beaucoup d'aplomb et, pour couronner l'affaire, du succès : voilà le bilan de la petite école du boulevard Montmartre. Si ces esprits ombrageux pouvaient recevoir des conseils sans se cabrer, nous n'hésiterions pas à leur recommander une plus sévère étude de la vérité et des bons maîtres. S'ils avaient comme nous l'humilité de croire au dessin et à Michel-Ange, à la couleur et à Véronèse; s'ils consentaient à avouer que, — Vénus, Ève ou Madeleine, — la femme est plus belle dans sa nudité vivante que fardée et dissimulée sous des oripeaux de théâtre, nous leur dirions de venir à nous, et nous pourrions nous entendre peut-être. Nous voudrions les voir renoncer au triomphe facile, à la grâce maniérée, à l'enluminure brillante qui chatoie aux yeux sans parler

à l'âme. Qu'ils fassent quelque attention au sentiment, à l'idée, car leurs toiles sont sous ce rapport d'un vide attristant. Égarés à la suite d'une tradition menteuse, qu'ils reviennent au vrai sentier. L'école de la réalité ne craint certes aucune concurrence et peut se passer de leur naissante gloire; mais, sympathique qu'elle est à tout ce qui est jeune, elle aimerait à communier avec eux dans le culte des dieux éternels.

IV.

Autre école, autre maladie. — M. Ingres, tout grand qu'il peut paraître à quelques-uns, a exercé sur l'art contemporain une influence fatale. Il est arrivé dans un moment où beaucoup d'esprits distingués, flottant entre des écoles diverses, cherchaient une formule nouvelle. Il leur a dit simplement : « Je continue Raphaël et je le remplace; me suivre, c'est suivre la puissante école de la grâce et de la force. Je suis le dernier représentant de l'école romaine. Vos hésitations pourraient-elles faire un choix meilleur? »

La prétention était violente, inouïe, incroyable. Quelques-uns sourirent; d'autres, plus ardents et plus faciles à rallier, marchèrent avec le nouveau maître. Le programme fut fidèlement exécuté : négation de la couleur même dans ce qu'elle a de

plus nécessaire, l'harmonie; retour aux formes vieillies du xv° siècle et souvent même aux naïves enluminures des missels gothiques; recherche du sentiment catholique plutôt que du sentiment religieux en ce qu'il a de large et d'éternel : tels furent les premiers articles du dogme prêché par M. Ingres. Son école manqua d'une qualité essentielle et qui contient toutes les autres, — le sentiment de la vie.

Dire le talent, la conscience, le zèle patient que le maître et ses disciples apportèrent au service d'une cause mauvaise, c'est impossible. Aucun effort, aucun détail, fût-il magnifique, aucune qualité accidentelle, si merveilleuse qu'elle fût, ne pouvait paralyser le vice intérieur. Il est arrivé à l'école de M. Ingres ce qui, là-bas, est arrivé à Overbeck et à Cornélius. Victimes de leur archaïsme et de leur amour pour le style, ils ont perdu la nature de vue, et, au lieu de faire des hommes, ils ont fait des ombres vaines.

Cette indifférence pour la vie et la réalité éclate bien cruellement cette année dans les rares œuvres que les amis de M. Ingres ont envoyées au Salon. Le *Napoléon législateur* de M. Hippolyte Flandrin n'est pas, comme on le pourrait croire, l'erreur isolée et passagère d'un artiste de talent; c'est l'erreur de toute une école. Les disciples et le maître

sont ici solidaires, et, du reste, ils le prouvent bien, puisqu'ils admirent. Pour cet étrange Napoléon, ce serait déjà une question grave que celle de savoir si l'heure est venue d'employer pour la glorification du populaire héros l'art symbolique au lieu de l'art réel. Lequel vaut le mieux, à votre sens, du Napoléon ceint de l'auréole de l'apothéose, comme celui de M. Flandrin, ou du Napoléon de l'histoire, humain, intime, vrai ? Ah ! s'il m'était permis d'émettre un avis, combien j'oserais préférer au fantastique empereur que vous avez rêvé le capitaine que nos pères ont connu ! De grands artistes nous l'ont peint tel qu'il était, dans sa prosaïque sublimité, et ce Napoléon-là nous suffit. Gros nous l'a montré magnifique dans son tableau des *Pestiférés de Jaffa*; le même peintre ne nous en a-t-il pas laissé une assez puissante effigie dans ce terrible portrait récemment exposé rue Saint-Lazare ? Si, par aventure, la statue de la colonne Vendôme était belle au lieu d'être... ce qu'elle est, n'aimeriez-vous pas mieux voir votre empereur dans son vêtement trivial qu'affublé du noble manteau ? Permis à vous de déguiser Louis XIV en César romain; Louis XIV est un comédien, tous les costumes lui vont également bien ou également mal. Mais Napoléon est un homme; vous n'avez pas le droit d'y toucher. La tradition s'est emparée de ce

type souverain, et le gardera dans son vivant souvenir tel que Charlet l'a peint, tel que Béranger l'a chanté. Croit-on que leur Napoléon n'a pas plus de *style* que celui de M. Flandrin? Tout est impossible dans ce singulier tableau. Qu'est-ce que ce trône, ces pâles terrains, ce ciel violet? Dans quelle contrée la lumière tombe-t-elle ainsi, et quel est le sens de cette statue inactive? Que penser d'un Napoléon que les vieux soldats ne reconnaissent pas?

Un portrait exposé par M. Flandrin le défend un peu contre la critique. La tête est savamment étudiée, les vêtements sont peints avec soin, mais le regard est sans vie, la couleur terne et fausse.

Les portraits de M. Henri Lehmann, et notamment le médaillon de Listz, ne brillent pas non plus par le relief, mais ils sont d'une facture distinguée. M. Amaury Duval, absent du Louvre, s'y voit remplacé aujourd'hui par un jeune homme, M. Brunel Rocque, qui travaille tout à fait dans sa manière.

M. Hillemacher, dans son tableau du *Vieillard et ses enfants*, M. Burthe, dans celui d'*Alphée et Aréthuse*, trahissent leur passion vive pour le système de M. Ingres. Leurs compositions sont d'un goût sévère, mais d'un faire pauvre et sec. Pas de sang dans les veines de leurs personnages; dans leur attitude, pas de mouvement.

Mais voilà qu'un nom nouveau, celui de M. Gérôme, se rencontre sous notre plume. Les *Jeunes Grecs faisant battre des coqs* ont tout à fait réussi, et M. Gérôme, inconnu le mois dernier, serait illustre déjà, si les journaux dispensaient la gloire aussi aisément que l'éloge. Dans son tableau, deux enfants de quinze ans à peine s'amusent de la lutte acharnée de deux coqs et en suivent les péripéties avec la cruauté naïve de cet âge que le poëte a proclamé sans pitié. Le jeune homme excite les combattants; la jeune fille, un peu à l'écart, regarde la bataille avec une nonchalance moins curieuse. Les têtes sont d'un joli sentiment, occupées l'une et l'autre, penchées, tout entières au jeu sanglant. Les types, qui d'ailleurs n'ont rien de grec, ne sont pas d'un goût très délicat. Je ne retrouve guère que dans l'attitude de la jeune fille la grâce dont on a si complaisamment parlé. Son compagnon est parfaitement vulgaire; le torse, étudié avec beaucoup de soin sur un modèle commun, abonde en détails mesquins, en pauvretés qui sentent l'élève. Ce n'est pas dès les premiers débuts dans l'art qu'on peut, une nature triviale étant donnée, la copier en l'embellissant, en dégager l'élément pittoresque et la transfigurer par le style. J'ajouterai que les chairs, sous le pinceau de M. Gérôme, sont d'un ton fauve et pâle, d'une claire nuance bistrée qui séduit peu.

Mais, pour les coqs se précipitant l'un sur l'autre, reculant et bondissant de nouveau dans leur colère, ils sont d'une couleur réelle, ils sont vivants; leur splendide plumage étincelle et nuit au reste de la composition, qui est d'un effet blafard. C'est avec toute raison qu'on a loué le mouvement des terribles oiseaux. De plus exigeants que nous demanderaient enfin pourquoi M. Gérôme a cru devoir traiter, dans de si larges dimensions, un sujet qui, restreint dans un cadre plus étroit, devenait tout à fait charmant.

En dehors de l'école de M. Ingres, il est encore quelques jeunes peintres que la manie du style a gagnés. M. Alfred Arago est de ce nombre. L'an passé, à propos de ses *Moines* et de la *Récréation de Louis XI*, nous eûmes la joie de lui dire que, bien que trop indifférent à la couleur, son pinceau avait des qualités sérieuses: fermeté dans le modelé, assurance dans les contours, originalité dans les types reproduits. Nous lui disions aussi un mot de la sécheresse extrême avec laquelle les profils de ses figures se détachent sur les fonds. Il nous faudrait aujourd'hui refaire le même sermon; mais, si l'éloge était pareil, la critique serait plus vive. Les défauts que nous avons signalés chez M. Arago grandissent d'une façon inquiétante. L'austère silhouette de son *Pétrarque au tombeau de Virgile* a

l'air d'une découpure appliquée contre la toile; la couleur n'est pas seulement pauvre, elle est fausse et criarde. Il y a dans la nature, et conséquemment sur la palette des peintres habiles, des tons rompus qui permettent de passer, par une transition harmonieuse, de la couleur froide dont on vient d'user à la couleur chaude qui lui correspond dans la gamme universelle. Que M. Arago étudie cette science mystérieuse; qu'il adoucisse la crudité de ses nuances.

La persévérance que, de son côté, M. Papety apporte dans sa lutte avec sa réputation commencée, est bien faite aussi pour attrister ses amis. Tout à coup mis en lumière par son *Rêve du bonheur*, la sympathie, qui venait à lui si vite, aurait aimé à lui rester fidèle. Mais voilà qu'il a bientôt descendu la colline et fait oublier les promesses du début. La *Tentation de saint Hilarion*, en 1844, et l'année suivante, le *Siége de Ptolémaïs*, n'ont que médiocrement servi la cause de M. Papety. Aujourd'hui, enfin, une toile allégorique lui enlève encore quelques partisans. Le passé, le présent et l'avenir sont symbolisés dans sa composition, l'un par une figure de vieillard, assis à l'écart et déjà enfoui plus qu'à demi dans la vapeur lointaine; le second par celle d'un homme dans la vigueur de l'âge, et l'avenir par un ange blond, pur, rayonnant, qui vient à

nous les mains ouvertes, le cœur sur les lèvres. Ce qui frappe d'abord dans ce tableau, c'est que les trois figures ne sont point groupées. Est-ce, de la part de M. Papety, une faute? Est-ce un trait d'esprit, une chose imaginée et voulue? Si la célèbre formule : — Le présent, fils du passé, est gros de l'avenir, — a un sens philosophique et réel, l'œuvre de M. Papety perd toute signification, et on ne lui pardonnera pas d'avoir violemment rompu le lien qui rattache l'une à l'autre les divisions du temps. Mais il se peut faire que l'isolement où se trouve chacune des figures soit le résultat d'un calcul, d'une conviction en quelque sorte religieuse. Je suis d'autant plus disposé à le croire, que M. Papety est phalanstérien. Dans son système et dans son tableau, le présent, laid, sévère, inquiet, est tellement occupé de lui-même et de sa blessure intérieure que, fils ingrat, il ne jette seulement pas un regard sur le pâle vieillard qui l'a précédé dans l'éternelle voie. D'un autre côté, égaré, sombre, coupable, comment serait-il en rapport avec l'avenir lumineux qui s'avance : les contraires ne se comprennent pas. Cela seul peut expliquer l'allégorie de M. Papety. Mais cela n'empêche point que de tels sujets ne soient en dehors des conditions ordinaires de la peinture, et que (s'il fallait en venir aux critiques de détail) les physionomies ne paraissent

sans caractère, et les tons sales et enfumés. Ce qui surtout est fâcheux et triste chez M. Papety, c'est sa lumière.

Dans un cadre plus modeste, M. Papety nous montre Télémaque racontant ses aventures à Calypso. Les nymphes attentives écoutent et regardent le fade narrateur. Le même sujet fut jadis traité par Raoux, qui n'en tira qu'un pauvre parti. Le nouveau commentateur de Fénelon a réuni quelques jolies têtes, mais elles se ressemblent toutes et n'ont que cette mesquine gentillesse des héroïnes de la rue de Bréda. Le coloris est fort déplaisant.

Mais M. Papety prend sa revanche dans une toute petite toile : *Moines décorant une chapelle*. Les honnêtes artistes, revêtus du froc brun, travaillent avec amour à leurs fresques naïves. M. Papety, aussi simple qu'on le peut être dans un tableau, a poussé très-loin l'expression dans cette composition originale. L'exécution, pour les figures comme pour les accessoires, est solide et spirituelle.

Nous n'avons pas le dessein de juger les disciples de M. Ingres et ceux qui, sans suivre sa loi sévère, ont comme lui le culte du style, sur les ouvrages qu'ils ont envoyés au Salon. Leur année est mauvaise; ils se sont souvent présentés plus nombreux et plus forts, et du reste, pour les plus habiles d'entre eux, leurs préoccupations étaient ailleurs.

M. Flandrin à Saint-Germain-des-Prés, M. Lehmann à la chapelle des Jeunes-Aveugles, M. Mottez au porche de Saint-Germain-l'Auxerrois, ont exécuté des peintures murales qui ont leur importance et dont nous aimerions à parler en détail. Les juger sur leurs travaux du Louvre, ce serait vraiment les condamner par défaut et sans les entendre. L'histoire de cette étrange réaction (car c'en est une encore) mériterait d'être écrite un jour. Il faudrait rapprocher du mouvement de la nouvelle école allemande ce retour imprévu vers les formes primitives du goût ancien, cette aspiration, non pas au style tel que l'ont compris la statuaire antique et Michel-Ange, mais à une sorte d'élégance amoindrie, diminuée, reproduction inintelligente des symboles du moyen âge. L'une et l'autre, l'école ingriste et l'école d'Overbeck, ont pour principe l'imitation, et, ce qui est triste, l'imitation d'un art mort. Leur rêve à toutes deux est en tout point semblable à celui de ces architectes qui veulent aujourd'hui construire des églises gothiques. Soyons de notre temps, s'il se peut.

Indifférente ou pleine de dédain pour la couleur, étrangère aux secrets vivants de la lumière, peu curieuse du mouvement et de la passion, l'école de M. Ingres arrive, selon nous, où elle devait fatalement arriver, à des chimères. Nous n'essaierons pas

de la ramener à une voie plus normale. Lorsque, dans un précédent chapitre, nous nous sommes trouvé face à face avec le groupe de ces jeunes peintres qui veulent continuer parmi nous la tradition du xviii° siècle, nous n'avons pas hésité à leur adresser, au nom de la vérité éternelle, quelques conseils et quelques prières. Ils parlent la même langue que nous, et nous avions chance de nous entendre. Mais ici nous nous taisons. Entre l'école de M. Ingres et l'école de la réalité, il y a un abîme. La conversion n'est pas facile, à l'âge où l'on est parvenu. Que voulez-vous? M. Ingres assure que Raphaël est aussi coloriste que Titien; il fait hautement profession de son mépris pour Rubens. Vous voyez donc qu'entre son école et la nôtre rêver un rapprochement serait folie.

V.

Ayons quelque pitié pour les vaincus. Retirés sur leur petit îlot de l'Institut, ils voient monter autour d'eux le flot envahissant des idées modernes, et déjà la vague insolente mouille leurs pieds vénérables. Héritiers d'une tradition qu'on ne comprend plus, apôtres d'un dogme qui tombe en poussière, ils consument dans le regret de leurs splendeurs passées le reste de leurs augustes jours. Ils ne se mêlent qu'une fois par an au fracas de la vie active, c'est lorsqu'un officier de la maison du roi, se hasardant jusqu'aux bords écartés qu'ils habitent, vient les inviter à se rendre au Louvre pour juger les productions de l'art nouveau. Ils arrivent alors, et ils jugent... on sait comment. Mais chacun a son tour en ce monde. Le Salon ouvert, un jury, plus

compétent et plus impartial, rend sa sentence, et si, par aventure, les illustres de l'Académie ont exposé, on est sans pitié pour leurs œuvres, et on les condamne en vertu de cette dure loi du talion qu'aucun code ne peut abroger.

Deux ou trois académiciens ont eu, cette année, le courage de se présenter au Louvre. Fraternellement reçus par leurs collègues, ils n'ont obtenu du public qu'un accueil très-froid. Voyez la méchanceté! MM. Granet et Heim, boucs émissaires de la docte compagnie, se sont même attiré de vives épigrammes. Eh quoi! ces messieurs n'auraient-ils plus de talent? n'en auraient-ils jamais eu?

M. Granet est assurément un peintre de mérite. Il s'est acharné toute sa vie à la poursuite d'un terrible problème, la lumière. Dans cette voie intime, difficile, et où la foule se laisse malaisément entraîner, il a fait de glorieuses tentatives. Il y a deux mois, on voyait de sa main, à l'exposition de la Société des artistes, un *Intérieur de cloître*, surprenant par la vérité de l'effet et la franchise des moyens. Une sorte de corridor, large, profond, interminable, s'ouvrait devant le spectateur, et là, sur les dalles austères, passaient quelques moines, éclairés tous d'un rayon différent, selon l'éloignement des plans successifs. C'était sage, tranquille et juste. On pouvait considérer ce tableau comme

le résumé des forces vives et de la patience que M. Granet sait mettre au service de l'art. M. Granet a pour les intérieurs et pour les cloîtres une tendresse infinie; il a étudié sur un mur qui lui appartient une dégradation savante, et voilà quarante ans qu'il nous donne toujours le même mur et la même dégradation. Saluez-les de nouveau, comme de vieilles connaissances, dans les *Catacombes de Rome* et dans *Un quart d'heure avant l'office*. Le sujet des *Chrétiens enlevant le cadavre d'un martyr* est un peu moins rebattu que celui des autres tableaux de M. Granet, mais l'ensemble est par trop noir. C'est peu comprendre le crépuscule et ses transparences que de le vouloir rendre avec de la suie et de la boue. Les figures sont d'une gaucherie sans égale et d'un dessin qui n'est pas excusable, même chez un membre de l'Institut. C'est avec peine qu'on retrouve dans les divers envois de M. Granet une lueur de son ancienne habileté. Il nous paraît être parvenu à ce fâcheux moment de la vie où Corneille écrivait *Agésilas*. Seulement M. Granet n'a jamais fait son *Cid*.

S'il reste encore quelque étincelle du feu sacré à M. Granet, il n'en est pas de même pour M. Heim, qui nous semble tout à fait éteint. On se demandera peut-être sous quel règne M. Heim a eu du talent. Les plafonds du Louvre consultés pour-

raient répondre, mais il se trouve malheureusement qu'ils sont presque tous mauvais, et que le moins bon d'entre eux est l'œuvre de M. Heim. La critique la plus indulgente chercherait en vain l'ombre d'une qualité sérieuse dans le *Champ de Mai* du Salon de cette année et dans *une Lecture faite par Andrieux au foyer de la Comédie-Française*. Le premier de ces tableaux, que nous devons, hélas! retrouver au musée de Versailles, est dans le genre naïf et bonhomme; le second est infiniment plus rusé et affecte des velléités moqueuses. M. Heim, qui paraît avoir beaucoup d'amis, s'est amusé à les portraire au vif dans cette toile d'un intérêt tout littéraire. Andrieux lit une comédie; les illustres du temps assistent à la fête: Népomucène Lemercier, Guiraud, Alexandre Duval et ceux même de la bande qui, plus ou moins, leur ont survécu, MM. Ancelot, Empis, Casimir Bonjour et *tutti quanti*. Au milieu de ces têtes orthodoxes apparaissent les hérétiques d'alors, le blond M. de Vigny, Victor Hugo, A. Dumas, d'autres encore, et tous beaucoup plus laids qu'il ne conviendrait à des poëtes qu'on aime. Grâce à ce tableau plaisant, qui va sans doute être gravé, M. Heim se range aujourd'hui parmi nos plus ingénieux caricaturistes.

Il va sans dire qu'il n'est pas besoin de faire par-

tie de l'Académie des Beaux-Arts pour avoir droit de figurer dans le présent chapitre, chapitre grave s'il en fut jamais, funèbre nécropole, où le lecteur mélancolique se heurte contre tant de tombeaux! Ici dorment les gloires de la restauration et de l'empire, et peu importe qu'elles aient ou non reçu, à l'Institut, les eaux saintes du baptême. M. Delorme, par exemple, n'a pas encore eu la joie d'entrer *in docto corpore*, mais il a, selon nous, tous les titres. Est-ce que, par hasard, son *Hector* et sa *Sapho* du musée du Luxembourg seraient suspects de romantisme? A la saison dernière, la place de directeur de l'école de Rome venant à vaquer, M. Delorme se mit sur les rangs, et, si son compétiteur, M. Alaux, n'eût pas été soutenu par de hautes amitiés, il eût été nommé peut-être. O Minerve! déesse au bas azuré qui protége les académies, quelles grâces ne te devons-nous pas! S'il était parti pour la Villa-Médicis, M. Delorme n'eût pas eu le loisir d'achever son œuvre, nous n'aurions pas au Salon le superbe tableau de la *Fondation du Collége royal par François I*er. Nous aurions perdu cette amusante foule de belles dames, de docteurs et de clercs, qui se pressent autour du savant roi, et c'eût été vraiment dommage. Cette composition, par ses figures de bois et sa fausse lumière, se rattache, comme celle de M. Heim, au

genre naïf. Elle ne sera pas déplacée à Versailles.

Les galeries de Versailles attendent aussi la *Réception de Jean de Brienne à Ptolémaïs*, par M. Odier. C'est beaucoup mieux sans doute que tout ce que M. Delorme a jamais inventé, mais c'est vide, froid, insignifiant comme un discours académique.

Il y a dans la correspondance de Grimm un malicieux passage où l'ironique écrivain donne la recette pour faire une tragédie. Il se complaît à ce jeu impertinent. Il dit où il faut placer le songe, où le dialogue des conjurés, où la confidence amoureuse, où le trépas du héros, enfin il n'oublie aucun des ingrédients qui doivent entrer dans la fabrication de l'œuvre classique. Ne serait-il pas piquant de faire un semblable travail pour les compositions qu'on inflige, comme motif d'études sans doute, à nos jeunes élèves de l'école de Rome? Je ne sais trop quelles leçons premières ils puisent dans les ateliers de la rue des Petits-Augustins, mais je sais bien qu'arrivés au palais Médicis, le spectacle des chefs-d'œuvre des grands maîtres est impuissant à les guérir de l'éducation qu'on leur a donnée. Ne semblerait-il pas vraiment que là aussi on a une recette pour faire les tableaux? S'agit-il d'un sujet religieux: prenez, disent les maîtres, prenez cette tête vénérable et cette barbe blanche, n'oubliez pas le pli de ce manteau; et

comment feriez-vous, jeune homme, sans ce geste noble dont nous nous sommes si souvent servis? S'agit-il d'un tableau d'histoire : il vous faut le costume dont votre professeur, M. Schnetz, affuble volontiers ses guerriers; il vous faut le cheval isabelle de M. Larivière, et dans le fond les murailles de M. Blondel, à moins que vous ne préfériez les beaux paysages de M. Steuben. Voilà le discours qu'on tient à ces esprits encore timides. Riches de ces conseils, ils puisent dans les œuvres indiquées, impatients comme un écolier qui feuillette son *Gradus* et qui se demande comment, pour terminer un hexamètre laborieux, il pourra faire marcher

 Le lourd spondée au pas du dactyle dansant.

Labeur difficile! périlleux éclectisme! Que d'efforts il faut à ces courageux artistes pour unir ces éléments divers et réaliser l'unité dans ce chaos! Regardez les tableaux qui nous viennent de Rome : que de talent dépensé dans ces œuvres compliquées et sans caractère!

 C'est un peu là ce qui est arrivé à M. Brisset pour son *Saint Laurent*. L'artiste a choisi dans la noble vie du confesseur le moment où, sommé par Valérius de lui livrer les trésors de l'Église, le futur

martyr, — sainte facétie, — lui présente les pauvres et les malades en lui disant : Voilà nos trésors. Ce tableau est fort raisonnable, l'arrangement est conforme aux traditions de l'école, mais on désirerait une couleur moins grise. Des détails heureux et savamment traités ne rachètent pas ce que cette composition a de méthodiquement vulgaire.

M. Barrias est aussi un élève de Rome. Il a peint une *Sapho*, figure de femme nue qui étale nonchalamment aux yeux indiscrets les splendeurs de ses formes. Le modelé est assez étudié, mais la ligne est commune et d'une grâce douteuse. Les chairs, uniformément bistrées, ne sont pas le moins du monde naturelles et vivantes. M. Barrias, sans être très-distingué, a été plus vrai dans sa *Fileuse d'Alvito* et dans sa *Jeune fille portant des fleurs*.

Condisciple de MM. Barrias et Brisset, M. Isidore Pils a exposé la *Mort de sainte Madeleine*, œuvre sans caractère, sans couleur, et où l'influence de M. Ingres se trouve, à notre gré, trop visiblement marquée.

Que les élèves de l'école de Rome (car il serait par trop irrévérencieux de morigéner leurs maîtres), que les élèves de l'école, au moment de joindre leurs efforts à l'activité féconde de leur siècle, réfléchissent un instant. Que les résultats atteints par ceux dont ils suivent les leçons leur

soient un profitable exemple! Le camp solennel des académiciens est aujourd'hui en pleine déroute. Voudront-ils, avant d'avoir combattu, battre en retraite avec leurs chefs? Deux chemins différents s'offrent à leurs pas irrésolus : l'un, depuis longtemps foulé par des pieds prudents, est d'un abord peu dangereux; il conduit sans encombre à ce bureau aux rideaux verts où le directeur des Beaux-Arts distribue les travaux officiels et les peintures électorales. Les églises de village seront fières d'être décorées de leur main; Versailles même sollicitera leur pinceau. Et qui sait? au bout de ces félicités glorieuses, l'Institut ne les appelle-t-il pas? Tout cela certes est bien fait pour tenter de jeunes désirs, pour troubler des têtes ardentes. Pourquoi, à ces merveilles promises et d'une facile conquête, préférer l'autre sentier, le dur sentier du travail, du mécompte et de l'incertain triomphe? Qu'ils choisissent cependant, et qu'ils y regardent à deux fois avant de prendre une décision. Pour nous, et sans vouloir influencer les élèves de l'école de Rome, nous ne cesserons de leur prêcher cette impertinente théorie, que, lorsqu'on a des maîtres tels que les leurs, l'insurrection est le plus saint des devoirs.

VI.

Voilà donc quatre bataillons passés en revue. L'école de la réalité, le nouveau xviii^e siècle, les ingristes, les continuateurs de David, représentent dans leurs tendances opposées le caractère multiple de l'art contemporain. Pour achever notre inventaire des richesses et des pauvretés de la peinture moderne, il nous faut parler maintenant d'un groupe assez nombreux d'artistes qui marchent au hasard ou qui ne reconnaissent d'autre théorie que celle qu'ils se sont faite. Incertains, errants, tourmentés, ils changent de manière tous les ans, cherchant toujours leur veine et ne la trouvant jamais; ou bien, fiers, inaccessibles à toute influence, ils se tiennent fermes dans leur personnalité, parfaitement égarés, mais parfaitement persuadés qu'ils

ont vu Dieu face à face. Dans tous les cas, et quelque puisse être leur talent, il est une chose qui leur est antipathique, c'est la discipline.

Les plus à plaindre sont sans doute les premiers, ceux qui errent à l'aventure dans la forêt mystérieuse de l'art. Très-irrésolus de leur nature, ils voient leurs perplexités doublées par le spectacle ondoyant et divers que la peinture de ce temps-ci fait tourbillonner devant leurs yeux troublés. Quel parti prendre en un pareil conflit? Quand tout le monde parle à la fois, comment distinguer la voix la plus harmonieuse? Dans la foule de ces systèmes si confiants dans leur excellence, à quel signe reconnaître le plus sage? Terribles questions, carrefour sans issue, point d'interrogation toujours debout au chevet de leur lit sans sommeil!

M. Ziegler est un de ces esprits inquiets, ou plutôt, c'est l'incertitude même. Que n'a-t-il pas essayé? C'est bien lui, par exemple, qui se modifie et se contredit sans cesse. C'est l'antique Protée aux métamorphoses infinies. Lorsqu'au début de sa carrière, M. Ziegler exposa successivement *Saint Luc peignant la Vierge* (1830) et *Giotto dans l'atelier de Cimabué* (1833), les juges d'alors purent croire qu'il avait trouvé sa voie et qu'il allait la suivre librement. Cette illusion dura peu. Chargé de décorer la coupole de la Madeleine, M. Ziegler, en faisant

profession d'éclectisme dans une œuvre qui exigeait avant tout une forte unité, s'avoua impuissant pour les grandes machines. De plus, il rompait avec son passé en renonçant au coloris chaud qu'il avait adopté dans le *Giotto*. Depuis lors, chacun des pas qu'il a faits l'a éloigné du caractère sans le rapprocher de la vérité. Son individualité n'a fléchi le genou devant aucune tradition, et, chose remarquable, M. Ziegler n'a pas même voulu imiter fidèlement. C'est dans ce sens une œuvre curieuse que la copie qu'il fit en 1835, pour le musée de Versailles, de la *Réparation faite à Louis XIV au nom du pape Alexandre VII*. Lebrun, sous la direction duquel l'œuvre originale avait été exécutée (c'était, je crois, une tapisserie), aurait eu peine à se reconnaître dans la reproduction de M. Ziegler. Plus tard, lorsque M. Ziegler, abandonnant un instant la peinture, consacra son activité à la fabrication de vases d'une forme souvent heureuse, c'était par inquiétude encore qu'il demandait à la céramique les certitudes que lui refusait la peinture. Plus son rêve fuyait rapide devant lui, plus il était ardent à sa poursuite. Ainsi les sceptiques consument parfois leur existence à chercher le dieu inconnu. On s'aperçut, aux derniers Salons, que M. Ziegler, désertant peu à peu le monde réel, courait après des chimères. Ainsi il voulait peindre la *Rosée* et d'au-

tres sujets encore, qui trouveront toujours la palette rebelle, à moins que Prudhon ne revienne enseigner comment on triomphe de leur impossibilité. Cette année, le *Songe de Jacob* est une tentative du même genre. Nous n'avons jamais prétendu dire que le domaine des rêves fût complétement interdit à l'audace du peintre; ce serait même un point curieux et nouveau de rechercher jusqu'à quel degré le *fantastique*, moyen tout littéraire à ce qu'il semble, est accessible aux arts du dessin. Nous voudrions seulement que, lorsqu'il vient à la pensée d'un artiste de figurer à la fois dans une même toile des personnages réels et des abstractions revêtues de la forme humaine, il fût reconnu nécessaire, indispensable, d'établir entre l'élément vrai et l'élément chimérique une relation aisément saisissable. Sans ce lien toute unité se perd, et avec l'unité toute valeur. Pour prendre un exemple, lorsque M. Ingres acheva le portrait de Chérubini, nous n'étions pas de ceux qui blâmaient dans cette œuvre l'alliance de la fantaisie allégorique à la prose de la réalité; mais nous aurions voulu qu'un nœud quelconque, dans la pensée ou dans l'exécution, rattachât la tête pensive du maëstro à la Muse qui, derrière lui, se tient immobile. Il n'en était rien : ce tableau manquait d'unité. Un même défaut se remarque dans le *Jacob* de M. Ziegler. Sa

toile est divisée en deux bandes parallèles : la partie inférieure est occupée par le berger biblique qui dort d'un sommeil profond; elle est d'un fauve rosé assez désagréable aux yeux. La partie supérieure, d'un bleu tendre, est peuplée par le groupe des anges symboliques qui passent dans la vision de Jacob. Chacun de ces anges (ceci est une invention de M. Ziegler et ne se trouve pas dans la version officielle) représente un art et en tient dans les mains les instruments ou les signes consacrés. Voici venir la peinture avec ses pinceaux, la poésie avec sa lyre, la céramique avec une petite potiche (car M. Ziegler ne pouvait l'oublier), et enfin d'autres arts que l'humanité ignore encore. Quelques-unes de ces figures angéliques sont conçues dans un sentiment délicat, mais le Jacob est d'une nullité qui ne saurait être soufferte; le modelé, peu accusé, est insuffisant. Pour la couleur, en parlant de la division du tableau en deux parties d'un ton différent, j'ai dit combien elle est blessante pour l'œil.

M. Ziegler a peint aussi une *Judith*. Cette femme, que les saints écrits nous représentent comme dans toute la fleur de sa beauté et qui pour le meurtre s'est magnifiquement parée, s'est étrangement modifiée sous le pinceau de l'artiste. La veuve de Béthulie n'est plus qu'une bohémienne, très-éner-

gique, mais très-sauvage ; elle est vêtue d'une robe grossière, elle a les reins entourés d'une ceinture de cuir. Elle n'est pas jaune comme une orange, ainsi que la marquesa d'Amaëgui, mais brune, cuivrée, hâlée, comme une gitana qui a passé sa jeunesse sous l'ardent soleil des Espagnes. Quant à l'expression, la petite Consuelo courant sur le quai des Esclavons, avant que l'amour ne l'ait transfigurée, n'avait pas un plus farouche regard, un sourire moins civilisé que l'héroïne de M. Ziegler. Sa Judith montre au peuple la tête du général assyrien. Quoique vaillante, elle est fatiguée de ce terrible effort ; le gigantesque chef pèse à sa main de femme, et, — puérilité suprême, — une gouttelette de sueur scintille sur son front bistré. — Dans toutes les langues humaines, cette *Judith* s'appelle une erreur.

Un jeune peintre, M. Laëmlein, a voulu raconter, comme M. Ziegler, la *Vision de Jacob ;* mais, plus heureux ou plus sage que lui, il l'a conçue dans un meilleur sentiment pittoresque. Étendu sur le premier plan, son Jacob dort d'un sommeil troublé, et semble lutter et se débattre contre le démon du rêve. Au fond, les anges montent et descendent la mystérieuse échelle. Quoique un peu systématique, la disposition des groupes est assez bien calculée ; les figures sont d'un mouvement

parfois juste, souvent exagéré. Pourquoi la couleur me force-t-elle, malgré que j'en aie, à ranger M. Laëmlein parmi les peintres de chimères? Vraiment, la fantaisie la plus indisciplinée ne saurait aller au-delà.

Mais celui de tous, sans contredit, qui, cette année, s'est complu davantage aux délices de l'impossible, c'est M. Rudolph Lehmann. Pour la lumière, son tableau de *Sixte-Quint bénissant les Marais Pontins*, nous ramène aux beaux jours de l'Ambigu-Comique; il produit l'effet d'une décoration de théâtre éclairée par des feux du Bengale, au moment solennel où le traître disparaît par une trappe au milieu d'une lueur pourprée. La disposition générale des groupes ne manque pas de quelque adresse. Il y a des intentions louables, d'autres au contraire bien communes et d'un faible goût; par exemple, la figure du brigand qui, soudainement touché de repentir, laisse tomber son arme de sa main vaincue. Mais, quand bien même le dessin serait d'une plus haute distinction, comment pourrait-on s'en apercevoir? comment pourrait-on lutter contre l'impression douloureuse qu'on éprouve à contempler cette toile aux reflets cuivrés? Une étude de femme, *Rebina*, vaut sans doute un peu mieux que le *Sixte-Quint*. Pour le portrait du chevalier Landsberg, il est loyalement mauvais.

Servi par une certaine délicatesse d'imagination, M. Gendron ne doit de figurer ici qu'à son vif amour pour les scènes du monde invisible. Il s'inspire volontiers du récit de ces aventures étranges dont les légendes allemandes racontent les mystérieuses péripéties ; il sait quels démons familiers, quels esprits mauvais ou bienveillants, mènent la nuit, sur les bords des lacs ou dans les plaines, leurs danses fantastiques. On se rappelle ses *Wilis*. Commandée par le gouvernement, la *Sainte Catherine ensevelie par les anges*, n'a pas tout-à-fait distrait M. Gendron de ses préoccupations habituelles; il n'a point abandonné le monde supérieur où il vit : dans ses anges, il s'est souvenu des sylphides qu'il connaît, des ondines qu'il a poursuivies. Ce tableau n'est pas sans poésie; j'y voudrais plus d'unité dans la couleur, et il aurait convenu de sacrifier davantage les figures des seconds plans. M. Gendron se retrouve tout entier dans une petite composition, douce élégie, qu'il intitule : *Après la mort*. Aux pâles rayons de la lune, dans un cimetière désert, un jeune homme, une jeune fille, soulèvent le couvercle de leur tombe, et, saintement embrassés, se donnent le plus tendre baiser qui ait jamais réjoui l'ange des amours fidèles. Cela est invraisemblable, peut-être; cela ne se voit pas tous les jours, mais c'est charmant. Cette persistance de la passion dans la

mort même serait pour le cœur le plus doux rêve, et, si l'on y pouvait croire, la plus consolante espérance. Quoi qu'il en soit, le groupe de M. Gendron est d'une ligne heureuse; l'étreinte, tout intime qu'elle paraisse, est chaste et pure; les draperies sont d'un jet simple et sévère; les têtes d'une grâce mélancolique et réfléchie.

A côté de ces peintres pour qui les espaces imaginaires n'ont pas de recoins cachés, il en est d'autres qui, parfaitement réels dans le choix de leurs sujets, ont, par fantaisie ou impuissance, adopté une couleur qui n'est rien moins que vraie. Tel est M. Robert-Fleury. Certes, il ne peint pas des ombres vaines, il peint des hommes très-grossiers pour la plupart et très-palpables, mais il a inventé un certain ton roux dont il ne sort pas. Chez lui, les chairs, les vêtements, les ciels même, tout est de cette nuance chaude que, dans leur jargon peu parlementaire mais expressif, les peintres appellent *culottée*, par allusion à la couleur brune dont se dore une pipe longtemps et savamment fumée. Dire que les tableaux de M. Robert-Fleury ont l'air d'être cuits au four, c'est répéter une banalité d'un goût médiocre, mais ce n'est qu'être indulgent. Il y a de par le monde quelques personnes sensées qui, en se promenant par la campagne, ou le matin en se mettant à la fenêtre, ont cru s'apercevoir

que la nature inanimée ou vivante était d'une coloration infiniment variée, et ils ont sans le savoir remercié Dieu d'avoir employé dans son œuvre toutes les splendeurs, toutes les oppositions, toutes les harmonies. Conduites devant les toiles de M. Robert-Fleury, ces âmes honnêtes demeurent interdites et se croient dans une planète nouvelle. Ajoutons que l'auteur du *Colloque de Poissy* est loin de racheter par le dessin et par la pensée la fausseté systématique de sa couleur. Dans le *Galilée*, dans le *Christophe Colomb*, les types sont de la plus déplorable vulgarité. On parle de M. Couture! Mais ses personnages, malgré leur mesquinerie bourgeoise, sont des demi-dieux auprès de ceux de M. Robert-Fleury. Front bas, regard incertain, col court, ventre replet, jambes infléchies sous le poids du corps, voilà les éléments que M. Robert-Fleury emploie dans des tableaux d'apparat, pour dessiner un roi, un prince de l'église, ou, ce qui est encore plus coupable, un homme de génie. Il entasse dans ses compositions, non pas seulement toutes les laideurs, mais toutes les trivialités. La vérité du mouvement, l'énergie de l'expression, font malaisément oublier ces défauts. Pour la couleur, elle subsiste intolérable.

Infiniment plus original et plus préoccupé du caractère, M. Adrien Guignet a aussi une maladie :

il ne peut pas souffrir les tons froids; il a retranché le bleu et le vert de sa palette presque monochrome. Ainsi, on est excentrique à bon marché. Mais M. Guignet a un certain style, et, l'an passé, nous avons beaucoup aimé son *Xercès*. Volontairement enfermé dans la série des bruns rouges, M. Guignet s'est évertué, sans sortir de ce ton, à faire une *Forêt*. Vous concevez quelle singulière *verdure* on doit obtenir avec des bruns rouges, de la terre de Sienne et toutes les nuances brûlées! Cela a son prix pourtant. Son *Gaulois* est un rude guerrier qui traverse un marais au galop d'un cheval moins farouche que lui. Le petit *Paysage*, malgré sa couleur et bien qu'il manque d'air, a une étincelle de poésie.

MM. Robert-Fleury et Guignet ont le mérite d'être harmonieux. Il est vrai qu'il est difficile de ne l'être pas quand on se restreint dans une seule couleur. Moins exclusif et moins prudent peut-être, M. Glaize n'a aucune aversion pour tel ou tel ton; seulement son impartiale tendresse les mêle un peu à l'aventure et les entrelace follement. Il associe sans transition les bleus les plus violents aux rouges les plus tapageurs. Son *Dante écrivant sous l'inspiration de Béatrix et de Virgile* vise à la couleur et dépasse le but. Le dessin voudrait avoir de la tournure, et s'épuise en grands gestes d'un contour mauvais et faux. M. Glaize manque de sagesse.

Il est convenu depuis longtemps que M. Alexandre Hesse est un Vénitien. C'est apparemment parce qu'il date ses tableaux de Venise; car vraiment, je le dis en toute assurance, le *Triomphe de Pisani* ne ressemble ni à un Giorgione, ni à un Titien, moins encore à un Véronèse. La couleur et la lumière ont entre elles des affinités secrètes. L'école vénitienne n'est pas seulement coloriste, elle est aussi savante pour le clair-obscur. Excepté Titien, qui a parfois des demi-teintes sans transparence, les Vénitiens sont merveilleux de légèreté et de finesse. Dans le *Triomphe de Pisani*, les ombres sont noires; elles font des trous dans la toile; le coloris n'est point brillant. Les figures sont des académies étroitement serrées les unes contre les autres, mais pas le moins du monde groupées. La déclamation, le sentiment boursouflé et faussement grandiose, abondent dans le tableau de M. Hesse.

Malgré toute l'estime que nous inspire le talent de M. Horace Vernet, et bien que son œuvre passée le protége contre notre critique, nous nous croyons contraint de lui refuser cette année le mérite de la réalité, que nous lui avons si souvent reconnu. Peintre facile, merveilleux improvisateur, M. Horace Vernet a été un historien fidèle, sinon héroïque et puissant, de nos campagnes et de nos glorieuses batailles. Très-spirituel, plein de bon sens,

complétement français, toutes les fois qu'il s'en est tenu prudemment à la prose, il a montré ses nombreuses qualités; mais, lorsqu'il a voulu s'aventurer dans les hautes régions de la poésie, il a échoué. Ceci se vérifie bien cruellement dans les essais de peintures religieuses que M. Horace Vernet a tentés. Un démon inconnu l'a toujours poussé vers les sujets bibliques, et là son talent l'a mal servi. Aujourd'hui encore, n'est-il pas inouï que le lendemain du jour où M. Vernet vient de peindre à Versailles la galerie de Constantine, il s'ignore assez lui-même pour revenir à cette histoire de Judith, qui l'a déjà si mal inspiré? Traduire sur des toiles démesurées les bulletins des Cavaignac ou des Lamoricière, c'est à merveille; mais, lorsqu'on n'a aucune couleur et aucun style, s'attaquer à la Bible, c'est agir inconsidérément. Quoi de plus poétique, par exemple, de plus grand et de plus simple que cette sainte aventure de Judith? Pour peindre cette fière héroïne, cette Jeanne d'Arc de l'ancien monde, ce n'est pas trop d'être Raphaël. Mais M. Vernet ne voit dans ces graves sujets que des prétextes pour utiliser les études qu'il a faites en Algérie sur les costumes des races mauresques. Il sait comment l'Arabe marie les couleurs, il sait quels plis fait le vêtement et de quelle façon la coiffure s'arrange. Que faut-il de plus pour faire une Judith? En 1831,

il avait peint la belle veuve au moment où elle va décapiter celui que Du Bartas appelle élégamment le coronel assyriaque; aujourd'hui, il nous la montre à l'heure où, l'œuvre accomplie, elle met dans un sac la tête sanglante de sa victime. Rien de sérieux dans la manière dont M. Horace Vernet a conçu cette scène : l'expression du visage de Judith, son attitude, son regard, tout cela est du pur mélodrame; l'exécution abonde en détails puérils et inutilement révoltants. Qu'est-ce que ce sang jaunâtre qui a rejailli sur la robe de Judith? Pourquoi, sur le lit qu'on entrevoit, les membres épars et désorientés du malheureux Holopherne? La tête, à demi plongée dans ce sac d'une forme si prosaïque, est plus risible qu'effrayante. Tout cela vraiment est peu digne d'un si terrible et d'un si émouvant sujet.

M. Horace Vernet a également envoyé au Louvre le portrait du roi entouré de ses fils. Exposé, il y a trois mois, rue Saint-Lazare, ce tableau a déjà provoqué de notre part un jugement sur lequel nous n'avons pas à revenir. Nous croyons aujourd'hui comme hier, et nous croirons longtemps sans doute que les tons clairs et roux dont cette toile est couverte n'ont aucune réalité, et que le groupe des cavaliers est éclairé des rayons les plus fantastiques. Dans quelle contrée inconnue, sous quel ciel la

lumière tombe-t-elle de cette sorte, et donne-t-elle de pareilles ombres et de semblables reflets? L'arrangement des figures n'est pas très-heureux; on a dit méchamment que cette disposition régulière ressemblait à celle d'un jeu de cartes étalé sur une table. Il se rencontre précisément que tous, le roi et les princes, ont la raideur empesée et sans vie de Lancelot, d'Hector ou de David. Pas de souplesse, pas d'animation, pas de corps surtout sous les uniformes chamarrés. L'exécution est facile sans doute et les raccourcis des chevaux sont traités avec hardiesse, mais voilà tout. La famille royale a vraiment du malheur. M. Winterhalter essayé n'a produit rien qui vaille, M. Vernet ne réussit guère mieux, et les salons des Tuileries attendent encore un bon portrait.

M. Horace Vernet nous amène naturellement à M. Bellangé; mais, à son égard, nous poserons des conclusions meilleures. M. Bellangé, que des croquis satiriques dans la manière de Charlet ont fait connaître jadis, même à côté du maître, n'a pas cessé depuis de peindre des batailles, et les galeries de Versailles en ont déjà plusieurs de sa main. Il n'a pas plus que M. Vernet, et même il a moins que lui le sentiment héroïque et l'ampleur dans la composition; il prend la question par la plus petite face et il n'affiche aucune prétention au style ou à

la philosophie. Mais que ces batailles sont amusantes, bon Dieu, et que l'on s'y tue adroitement! M. Bellangé fait non pas de l'histoire, mais de l'anecdote, et il la fait bien. Ses figures ont toujours, dans leur dimension restreinte, un entrain rare, un geste précis, une prestance solide. Voyez la *Charge de cavalerie à Marengo!* Ne semble-t-il pas que M. Bellangé a dû assister à la fête pour la raconter si bien? L'escadron de Kellermann est d'un mouvement incroyable; il y a là des blés mûrs que les chevaux, lancés au grand galop, arrangent de la belle manière! On sent bien que l'infanterie ennemie va être broyée vaillamment.

Puisque nous en sommes au budget de la guerre, citons la *Revue d'un régiment de dragons* de M. Lorentz, toile spirituelle et d'une exécution hardie. N'oublions pas, parmi les peintres de chevaux, M. Casey, qui a animé de figures pleines de vie sa *Chasse dans la lande de Saint-Médard*. Je regrette que les terrains n'aient pas plus de solidité.

Dans la liste des noms injustement omis, nous aurions tort de ne pas écrire d'abord celui de M. Lesecq, qui a caché dans ses *Souvenirs de jeunesse* une fine intention comique; l'effet n'est pas juste dans son grand tableau *Il se faut entr'aider*, et le dessin est souvent de la dernière bizarrerie. M. Brémond a, sous le n° 230, un portrait du jeune

Peisse d'une heureuse et brillante couleur. La lumière est excellente dans l'*Intérieur de ferme* de M. Coté. Le *Backuysen* de M. Lepoittevin est d'une désinvolture charmante. M. Vetter, avec qui je termine et qui avait droit à une place meilleure, a mis dans son *Molière à Pézénas* un vif esprit, une touche excellente, et, en somme, de précieuses promesses pour l'avenir. Que les autres oublis me soient pardonnés!

Un utile enseignement peut ressortir de l'examen de quelques-unes des œuvres dont je viens de parler. N'est-il pas évident pour tout le monde que la conviction, qui, dans la vie politique, se trouve être un bagage si gênant, est, au contraire, en matière d'art, de toute nécessité? Ne me parlez pas de ces faibles volontés qui, toujours errantes au milieu des écoles diverses, ne savent pas faire leur choix; il faut prendre une route, bonne ou mauvaise, et la suivre avec courage. Ne me parlez pas non plus de ces fiers esprits qui, contents d'eux-mêmes, se nourrissent de leur force intérieure, sans se retremper aux sources fécondes de l'étude et de la tradition. Il en est plusieurs, même parmi les artistes vantés, qui, s'étant fait depuis longtemps un système, s'y tiennent cloîtrés, et ne met-

tent seulement pas la tête à la fenêtre pour comparer leur œuvre à la nature et voir s'ils savent l'interpréter. Ainsi, l'incrédulité et le trop d'assurance sont également nuisibles. Pour la peinture comme pour les choses du ciel, les plus humbles ont le meilleur lot, et, dans l'art comme dans le dogme chrétien, vous le voyez, c'est encore la foi qui sauve.

VII.

Mais c'est surtout en matière de paysage qu'il importe d'avoir une religion. Ici encore deux écoles opposées sont en présence, et leurs principes sont tellement contraires qu'il n'est pas possible de transiger et de servir à la fois Dieu et Mammon. Parmi les paysagistes, les uns, esprits naïfs, cœurs toujours enfants, aiment la nature pour les joies infinies que son incessante contemplation leur procure, et ils la voient telle qu'elle est; les autres, gens lettrés et indifférents au charme mystérieux qui se dégage des bois et des prairies, ne la voient et ne l'étudient qu'avec une préoccupation systématique qui en altère la physionomie, ou plutôt ils ne l'étudient pas. Et pourquoi s'appliqueraient-ils à ce soin superflu? Ils savent,

avant de les avoir apprises, les attitudes que prend l'arbre aux bords du ruisseau, la ligne qu'affecte la branche chargée de fruits, et quelle splendeur dorée s'étend le soir sur les collines. Les premiers, toujours en communion avec la nature, entendent et comprennent le langage inconnu qu'elle parle; ils assistent aux fêtes que lui donne le printemps, ils s'associent au deuil qu'elle mène aux derniers jours de l'automne; la succession rapide des saisons est un événement dans leur vie contemplative : aussi ils reproduisent, dans la simplicité convaincue de leurs œuvres, les beautés rayonnantes ou cachées de leur éternelle amie, ses perspectives calmes ou tourmentées, ses effets violents ou tranquilles. Bien différents de ces écoliers de génie, les autres paysagistes, plus attentifs aux leçons des maîtres qu'à celles que contient le patient modèle, obéissent bien moins à leurs inspirations qu'à celles qu'ils puisent dans le spectacle des œuvres passées. Hommes de la tradition bien plus que de la sincère étude et de la vérité, ils ne voient pas les champs et les forêts comme Dieu les a faits, mais comme ils ont été peints jadis par Poussin et même, hélas! par le Guaspre. Ils cherchent le paysage de style, sans se douter qu'en dehors de leurs combinaisons hasardeuses une allée dans le bois, un gai rayon tombant sur une

toiture de chaume, une source inédite coulant entre les ronces sur des cailloux dorés, en disent plus au cœur que les majestueux rochers consacrés par le pinceau des doctes, les horizons prescrits par l'usage, et tout le désordre savant d'une nature de convention.

De la diversité des procédés qu'emploient ces deux écoles pour atteindre leur but, il découle fatalement une conséquence grave. Dans le paysage naïvement étudié, sans préoccupation de style, il peut se glisser un élément très-poétique que le paysage de tradition ne saurait admettre. Cet élément, c'est la personnalité de l'artiste. La nature (les amoureux le disent du moins) n'est pas tout à fait indifférente au spectacle de nos passions; mais, même sans avoir dans l'âme cette émotion qu'y met la tendresse, n'est-il pas vrai que, lorsqu'on a traversé, joyeux ou triste, les vallons et les côteaux, il semble que quelque chose de nous-même est resté suspendu aux buissons discrets, aux branches des arbres muets, mais intelligents? Selon que notre cœur est paisible ou sombre, la nature nous fait fête ou se désole avec nous. Parfois, — vous voyez bien qu'elle comprend! — elle affecte un calme ironique, et, brisant comme à dessein le fil harmonieux qui nous rattachait à son charme secret, elle étale toutes ses fleurs, elle prodigue

tous ses sourires, alors que notre blessure saigne plus vive; ou bien, lorsque notre joie déborde, elle se fait morose, terne et froide, et retient scellée sur nos lèvres la chanson qui voudrait chanter. Ainsi, toujours diverse, mais toujours belle, nous la voyons inquiète ou gaie, selon ce qui se passe en nous, et, lorsque nous la reproduisons sous une impression quelconque, nous mêlons à son éternelle beauté quelque chose d'intime et de profond qui coule de notre âme troublée, quelque chose que les autres âmes comprendront comme on comprend un serrement de main, une consolante parole, un baiser. A la vie de la nature nous ajoutons notre propre vie, et nous versons une poésie nouvelle dans celle qu'elle contient déjà. Un des paysagistes de ce temps-ci, et c'est précisément l'un des plus grands, a pu dire : « Je ne travaille que lorsque je suis triste, » mot sérieux et fort, qui explique et complète ses tableaux où perce, même sous leur plus tranquille aspect et leur plus gai soleil, une pointe de mélancolie. — Demandez au groupe académique s'il entend ce mot-là et s'il aime cette peinture. Fixé éternellement, retenu dans des bornes prescrites, enfermé dans des formes consacrées, le paysage de style se refuse à admettre tout élément personnel.

On conçoit qu'animés de pareilles idées les pein-

tres modernes devaient créer un paysage nouveau, un paysage très-vrai par la couleur, la lumière et le sentiment. Telle est, en effet, l'œuvre qu'ils ont entreprise il y aura bientôt vingt ans; tel est encore leur unique souci. Aussi le paysage est-il, comme je le disais en commençant, la plus éclatante conquête de l'art contemporain. Lorsque, dans toutes les autres voies de la peinture, l'école marche sans guide et presque au hasard, c'est en matière de paysage seulement qu'il y a quelque apparence d'unité et une sorte de foi commune. Il existe vraiment ici une école de la réalité. Qu'elle le dise ou qu'elle le taise, qu'elle en ait ou non conscience, elle accepte pour chefs Jules Dupré et Rousseau; elle tient aussi en grande estime Decamps, Marilhat et Cabat (le Cabat des anciens jours); au-dessous d'eux marchent vingt peintres d'un nom plus ou moins en lumière, mais d'un talent attentif à la vérité.

Il faut mettre aussi M. Corot dans la glorieuse liste. Malgré sa couleur éteinte, malgré ses procédés, dont on a si complaisamment fait ressortir la maladresse, M. Corot, grâce à la manière dont il rend l'effet et au sentiment qu'il répand sur ses toiles, est au premier rang parmi les paysagistes qui voient la nature comme elle est, de même qu'il est au premier rang parmi les poëtes. Avec de très-

faibles ressources, mais avec la passion tendre ou irritée, il est arrivé à des résultats inouïs. *Daphnis et Chloé* dans la première veine, l'*Incendie de Sodome* dans la seconde, demeureront comme des modèles de peinture émouvante, mais un peu en dehors des conditions pittoresques qu'on exige d'ordinaire. Au Salon de cette année, le *Berger* et le *Soir* sont d'une poésie qui ravit le cœur. Dans l'un de ces tableaux, sur un frais gazon, un jeune pâtre joue avec sa chèvre sous de grands arbres d'une sérénité toute virgilienne; les branches et les buissons laissent deviner derrière lui des retraites cachées. Dans le *Soir*, une rivière endormie, une petite barque, un coteau à demi noyé dans la brume, les maigres silhouettes de quelques chênes, remplissent la toile, et le crépuscule y verse, avec sa lueur attiédie, un charme pénétrant.

On le sait, la couleur de M. Corot est un peu terne, les feuillages et les herbes se couvrent souvent chez lui d'un ton poussiéreux et triste; mais, malgré cela, M. Corot est vrai, car la nature abonde en gris, et surtout il est humain. Rien de simple, de doux, de tranquille comme le *Soir*; rien de tendre, de souriant et de pacifique comme l'idylle où se complaît son petit berger. Une séduction profonde, intime, toujours nouvelle, s'exhale de ces œuvres, qu'on ne se lasse pas d'aimer.

Personne ne fait comme M. Corot. Nous allons en rencontrer de plus habiles, mais non pas de plus naïfs et de plus émus. Voyez M. Diaz, par exemple! Au milieu du monde fantasque qu'il s'est créé, le regret de la nature absente vient souvent le troubler. Il a beau enchâsser des perles et des rubis dans ses fines *Orientales*, il s'aperçoit bien que le caprice ne suffit ni à l'esprit ni aux yeux, et il revient aux bois pleins de chansons et d'ombres discrètes. M. Diaz, paysagiste, procède de Rousseau. C'est Rousseau en effet qui lui a appris, comme à quelques autres de nos jeunes peintres, à faire glisser un mystérieux rayon entre les rameaux enlacés, à laisser jouer la lumière sur l'écorce pâle des bouleaux, à suspendre au bout du brin d'herbe la rosée scintillante du matin. L'*Intérieur de forêt*, que M. Diaz nous donne aujourd'hui, est une nouvelle édition d'un tableau que nous connaissions déjà; c'est une variation de plus sur un de ses thèmes favoris. M. Diaz a joint à cette toile des *Chiens* dans une clairière et un grand paysage, le *Bas-Bréau*, étude faite à Fontainebleau. Dans ce paysage, solitude paisible qu'anime un troupeau de vaches à demi enfouies dans l'herbe et dans l'eau d'un marais, les tons noirâtres sont prodigués et la touche est pesante. C'est sans doute une œuvre d'une date déjà ancienne, car aujour-

d'hui M. Diaz a des lumières plus transparentes et une couleur plus réjouie. Les vaches sont d'un assez mauvais dessin; dans son autre tableau, les petits chiens sont au contraire d'une grâce et d'une mutinerie adorables. L'*Intérieur de forêt* est plein de mystère; on y étouffe un peu, l'air circulant malaisément entre les arbres touffus et emmêlés; mais la couleur est juste, le jeu du rayon frappant les troncs de l'érable et de l'ormeau est d'une observation exacte et fine. Le bois est inextricable, verdoyant, profond.

L'influence de Théodore Rousseau se lit visiblement aussi dans les ciels colorés et lumineux de M. Anastasi, dans les gazons humides de M. Daubigny, dans les pâturages de M. Tournemine, et dans les solides terrains de M. Wéry. M. Collot suit de près cette excellente école. Mais comment les nommer tous? Chacun, même parmi les plus jeunes, a mis le pied dans le grand domaine; chacun s'est choisi sa part, et, de tous côtés envahie, la bonne nature se laisse prendre ses moindres secrets. M. Brissot de Warville (ô sérénité des temps nouveaux! les enfans des Girondins font aujourd'hui des paysages!), M. Brissot a recherché la couleur dans ses *Environs de Clisson*, mais sa touche n'est pas assez dégagée. La couleur est aussi le rêve de M. Gaspard Lacroix. Dans la campagne où il a placé

l'aventure de *l'Avare qui a perdu son trésor*, il y a quelque abus des tons roux. Pour les figures, elles sont spirituellement traitées.

A côté des paysagistes adroits, il y a les paysagistes naïfs qui copient la nature avec la meilleure foi du monde et sans s'inquiéter de cette qualité mal définie qu'on appelle le *charme* et qu'on poursuit volontiers si ardemment. Ils ont sous les yeux un étang bordé de quelques maigres peupliers, une chaumière au seuil de laquelle une poule timide prend ses ébats, une allée mal ombragée par des arbres rabougris, il ne leur en faut pas davantage; ils reproduisent simplement, loyalement, ces trivialités de tous les jours, ces laideurs sans caractère, mais non sans vie. Peu habiles d'ordinaire dans l'exécution, mal initiés aux finesses du métier, ils copient comme de grands enfants, et, — juste récompense de leur zèle candide, — leur inhabileté patiente n'est pas sans une séduction bizarre. Tel est M. Quinart qui débuta l'an passé par une *Mare* d'un goût tout à fait primitif et d'une réalité saisissante. Sans cesser d'être vrai, M. Quinart commence à se civiliser; nous lui conseillerons de faire ses figures en proportion avec ses arbres. M. de Francesco est naïf aussi dans ses *Moissonneuses*, mais vraiment ne l'est-il pas trop? M. Mazure, simple dans son exécution jusqu'à la

gaucherie, suit les errements de M. Corot. La touche est lourde dans le *Site de Provence*, où les terrains sont éclatants de soleil; l'effet est un peu diffus dans les *Environs de Saint-Raphaël*, et la lumière est plus sagement distribuée dans la *Vue prise en Dauphiné*; mais il y a là une singulière étude de la nature et un grand talent d'observation. M. Charles David n'est pas moins vrai dans sa peinture de l'*Étang de Ville-d'Avray*; le dessin des branches, leur silhouette sur le ciel, la finesse du gazon, tout est scrupuleusement rendu. Pour moi, je crois voir souvent un indice de force dans le parti pris de ces esprits convaincus qui, rompant avec l'œuvre des maîtres, s'isolent en eux-mêmes, et, recommençant par l'alphabet leur éducation pittoresque, se placent devant la nature et étudient à nouveau les aspects de l'éternel modèle.

Faut-il ranger M. Biard parmi les maîtres naïfs? M. Biard, l'auteur de tant de charges de mauvais goût, celui qui a voulu contraindre la peinture, non pas à finement sourire, mais à rire aux éclats comme une femme de la halle, veut-il décidément s'amender? Il a peint l'an dernier sous le titre de la *Jeunesse de Linnée* un intérieur de bois tout à fait surprenant. Pour donner un pendant à ce paysage, il vient de le recopier en y mettant d'autres figures, un jeune Henri IV avec une Fleurette non

moins jeune. M. Biard paysagiste !!!! On ne peut pas en croire ses yeux. Il faut dire aussi qu'il n'est plus dans un âge où l'on dépouille aisément le vieil homme et que sa métamorphose rappelle celle du loup déguisé en berger; le nouveau vêtement laisse passer le bout de l'oreille; au moment le plus sérieux, le caricaturiste se réveille; ainsi, dans ce paysage, les figures sont d'une certaine laideur. C'est un jeu imprudent que de se complaire dans la vulgarité des formes; lorsqu'on veut revenir à la grâce, la main troublée s'égare, hésite et ne sait plus. Mais la patience est une belle chose, et M. Biard a mis dans son étude une finesse, une observation, une vérité dont nous ne revenons pas.

M. Flers nous conduit dans un monde différent. Il n'a rien de ce faire simple et maladroit de ceux qui commencent; il est au contraire expert à toutes les rouries du pinceau, et, pour la couleur, il s'en est fait une dont il use à tout propos. Soit qu'il reproduise toujours la même nature, soit qu'il répande sur tous les sites une teinte pareille, son œuvre, en définitive, se trouve peu variée. Il faudrait pourtant se modifier à l'infini pour rendre la diversité infinie des ciels et des eaux, des vallons et des plaines. Lorsque M. Flers peint des saules, c'est sagement faire que de leur donner le gris ar-

genté qu'ont en effet leurs feuilles; mais colorer du même gris les autres arbres, c'est entrer largement dans le pays de l'impossible. Or, s'il est quelque chose au monde qui ait en haine la fantaisie, c'est certainement le paysage. Pourquoi ces tons boueux dans les *Bords de la Marne?* L'*Ile Saint-Ouen* a plus de vigueur; revêtues d'un voile cendré, les *Prairies de Brisepot* sont charmantes et fines. Pour la facilité du travail et le bonheur des lignes, M. Flers n'a rien perdu.

Les paysages de M. Louis Leroy révèlent une main assez inégale; ainsi c'est une peinture sans consistance que le *Dessous de bois dans la forêt de Fontainebleau*, tandis que les *Environs d'Isigny* sont au contraire d'un faire solide et d'une bonne couleur. M. Ernest Royer, qui passe aisément des côtes de Bretagne aux campagnes d'Italie, est très-varié dans son exécution, et c'est à merveille puisqu'il reproduit des ciels différents. Le *Soir* nous a surtout frappé par la justesse de la lumière. M. Borget, qui peint tour à tour Rio-Janeiro, Manille et les bords de la Jummah, au Bengale, est au contraire monotone.

M. Charles Leroux commence à nous inquiéter. On lui a demandé d'écrire plus nettement ses effets, mais il persiste, et ses tableaux restent très-froids; de plus sa touche s'alourdit: la *Prairie des*

Ormeaux et la *Forêt du Gavre* sont d'un vert pâle de la dernière invraisemblance.

M. Lapierre dans son *Jardin Boboli* (les figures seraient, à ce qu'on assure, de M. Baron), et MM. Adolphe Dallemagne, Victor Dupré et Michel Bouquet ont un sentiment, non pas semblable, mais également vif de la nature et de la couleur. M. Hoguet a peint excellemment les terrains crayeux de la butte Montmartre. Quoique un peu triste et noire, la manière de M. Gustave Salzmann a de la puissance; M. Hugues Martin est solide à l'excès, mais coloré, dans sa *Ronde*. J'ai remarqué un ciel très-fin dans les *Environs d'Eu*, par M. Blanchard, et le spirituel et harmonieux *Paysage* de M. Roqueplan ne pouvait m'échapper.

Sous chaque ciel, la lumière diffère. Les vues que M. Thuillier rapporte de l'Algérie nous montrent un pays nouveau et dont le talent de nos peintres tirera tôt ou tard un grand parti. L'étrange contrée! Brûlés par un vif rayon, les terrains sont blancs; l'ombre se fait plus bleue sous cette chaude atmosphère. C'est un très-original tableau que la *Vue de Constantine*. La lumière se répand sur les murailles, sur les premiers plans, avec une égale intensité. Je me demande seulement si ce n'est pas par un besoin d'harmonie que M. Thuillier a éteint et argenté la verdure des plantes sauvages qui

croissent sur le roc calciné. Ne semble-t-il pas aussi que, revêtus de leurs costumes colorés, les groupes vivants d'Arabes épars sur le sol grisâtre devraient se détacher davantage et briller comme en relief? M⁽⁾ Louise Thuillier (critique peu galant, c'est la seconde fois seulement qu'un nom de femme illustre et rafraîchit mes pages), M⁽⁾ Thuillier imite avec bonheur la manière de son père; dans sa vue du *Pont El-Cantara*, l'effet n'est pas moins franc, la touche est peut-être plus ferme. — Un autre historien de l'Algérie, M. Frère, a mis une couleur brillante et chaude dans sa *Rue Combe* à Constantine. Il y a placé aussi quelques figures d'une assez fière tournure.

M. Joseph Thierry, dont la spécialité est de peindre très largement, pour les théâtres, des décorations de beaucoup d'effet, a exposé deux paysages d'une dimension et d'un caractère différents. L'un est parfaitement réel; c'est une sorte de clairière ou d'entrée de bois d'une couleur harmonieuse, mais où les terrains manquent de solidité; l'autre, évidemment composé, représente un site sauvage, sinistre, bizarre, où l'infernal chasseur de Weber fait fondre ses balles. Le fantastique et la réalité sont liés dans ce tableau de la manière la plus heureuse et la plus intelligente. Il est, au premier aspect, d'un ensemble tellement vrai qu'on ne s'aper-

çoit pas d'abord de l'élément chimérique qu'il recèle; ce n'est qu'en le regardant longtemps qu'on distingue peu à peu des détails d'une précision peu rassurante : les têtes de mort rangées en cercle autour de Freyschütz, et, dans la blanche vapeur qui s'échappe des broussailles allumées et du plomb en fusion, ces étranges animaux qui s'avancent en rampant, créations maladives du rêve, monstres sans nom comme ceux dont Callot menace saint Antoine. Les figures de M. Thierry sont spirituellement peintes; les noirs sapins, les rocs escarpés sont empreints de cette secrète horreur qui vit dans les solitudes. Ce paysage est un peu traité dans les conditions du décor, mais il me paraît d'un piquant et lugubre effet, et d'un sentiment tout nouveau.

Le fantastique volontaire de M. Thierry me servira de transition pour passer au fantastique qui n'a pas conscience de lui-même, au mensonge qui s'ignore et qui s'égare, loin de la nature, à la recherche du style. N'est-ce pas un monde imaginaire que celui où nous entraînent les paysagistes académiques? J'ai dit combien le paysage historique me paraissait en dehors de tout bon sens et de tout intérêt. Ceux qui, sur la foi d'une tradition mauvaise, se sont jetés dans cette voie, ont l'impertinente conviction que Dieu s'est trompé dans son œuvre. Collaborateurs tardifs, ils interviennent

dans la création, et, lorsque la forme des montagnes ne leur semble pas heureuse, ils la changent hardiment; à la place d'un lac, ils mettent une forêt; ils comblent, avec les coteaux voisins, les vallées qui n'ont pas l'honneur de leur plaire; ils ont enfin dans leurs cartons un assortiment d'arbres bien élevés qui font mieux dans leurs tableaux que les arbres saugrenus des champs réels. Une fois qu'ils ont rompu en visière avec la nature, ils ont à choisir entre deux manières d'être faux. L'une est celle qui est encore prêchée par l'Institut et l'école des Beaux-Arts: c'est l'ancienne tradition de Guaspre et des maîtres italiens, revue et corrigée par les Valenciennes et les Michallon. L'autre, plus nouvelle, mais non moins fatale, selon nous, est celle que M. Ingres a montrée à quelques-uns de ses disciples.

Nous pourrions étudier au Salon les résultats de ces deux tendances. M. Lanoue, élève de l'école de Rome, représente le premier système dans ses *Tombeaux étrusques sur la voie Cassiene;* mais M. Buttura le dépasse de beaucoup pour le style avec son *Ulysse dans l'île des Phéaciens;* voilà l'idéal du paysage historique, les colonnes d'Hercule du *poncif.* MM. Lanoue et Buttura, *arcades ambo,* marchent tous deux perdus dans les chimères; on pourrait croire, à voir leur peinture, qu'ils n'ont jamais,

sur leur chemin, rencontré de ruisseaux, de forêts, de prairies. M. Buttura a pourtant au Salon un joli et naïf petit tableau, la *Vue du Château de M. Rattier.* Ce château est une maison, mais peu importe. M. Buttura l'a vu et il l'a peint tout simplement, sans songer au Guaspre, et son œuvre est d'une vérité parfaite. Pour l'île des Phéaciens, j'affirme qu'il n'y est jamais allé, et l'on s'en aperçoit de reste à la façon dont il la dessine et la colore.

Les élèves de M. Ingres, autres rêveurs, ont introduit le gris dans le paysage; quoique plus variés dans leurs compositions que la faction académique, ils ont aussi un système arrêté d'avance, un code où tout est prévu, un manuel qu'ils consultent dans les circonstances solennelles. M. Desgoffe, que l'école admire beaucoup, a mis tout son zèle dans l'arrangement et l'économie de son grand paysage du salon carré. Quel temps perdu, juste ciel! et de quelle cécité complète il faut être atteint pour peindre une nature aussi audacieusement fictive! Au lieu de se complaire de la sorte dans les steppes de l'impossible, ne vaudrait-il pas mieux, par ces premiers beaux jours qu'avril nous ramène, sortir de son atelier, s'égarer dans les bois encore sans oiseaux et, seul avec un doux songe ou avec une maîtresse, épier, au bout des branches gonflées et déjà jaillissantes, les fraîches promesses du prin-

temps? — M. Paul Flandrin doit donner de l'inquiétude à son maître, car il déserte un peu l'étendard du gris. L'enfant prodigue, il va peut-être croire à la verdure! Une convention trop systématique dépare encore sa *Lutte des Bergers*, sa *Lionne en chasse* et ses deux autres petits tableaux. La *Lutte* est certainement le meilleur paysage que M. Flandrin ait jamais signé. Une certaine poésie flotte sur ces prés tranquilles et se perd dans ces bois profonds. Quant à la couleur, rien, et rien aussi pour la lumière. Remarquons ici que MM. Flandrin et Desgoffe sont, pour le paysage, les derniers espoirs de l'école ingriste. Ils sont deux : que voulez-vous qu'ils fassent contre cinquante vigoureux adversaires? — Qu'ils meurent! — Ils mourront, soyez-en sûr, et le paysage de la réalité et du sentiment triomphera bientôt sur toute la ligne.

Lorsqu'on a parlé des paysages, il est d'usage de dire un mot des marines, des intérieurs de ville, etc. Nous respectons trop les us et coutumes de notre temps, pour ne pas nous y conformer. A défaut de Backuysen et de Van de Velde, nous avons M. Gudin, qui prolonge son naufrage et qui retarde de son mieux le moment prochain où il disparaîtra sous le flot. MM. Louis Meyer et Morel-Fatio gardent leur rang; un nouveau venu, M. Hintz, s'inscrit à côté d'eux par sa jolie *Vue du port de Trouville*.

Pour peintres de perspectives et d'architecture, nous avons, à défaut de Berk-Heyden ou de Canaletti, M. H. Garneray avec ses *Maisons en ruine*, M. Justin-Ouvrié avec sa *Vue d'Amboise*, et M. Joyant avec sa *Douane de Venise*. Ils sont tous plus ou moins vrais, mais M. Joyant ajoute à ce mérite une adroite exécution et une couleur meilleure.

J'en ai fini avec la peinture à l'huile.

VIII.

Deux mots seulement sur les pastels et les dessins. Malgré l'absence des maîtres du genre, l'exposition est intéressante et mériterait un examen très-attentif. On sait que, sous la main de nos artistes, le pastel, d'ordinaire pâle et mou, a pris une vigueur inusitée. Dans cette manière que l'école française a de tout temps cultivée avec prédilection, nous faisons tous les jours des progrès qu'il serait injuste de ne pas signaler.

Les portraits au pastel abondent cette année, comme toujours. Les plus remarquables sont, sans contredit, ceux de M^{lle} Nina Bianchi. M^{lle} Bianchi cherche la couleur et la trouve; elle arrive au modelé, mais par des moyens très-simples, sans minutie et sans tâtonnements.

Il y a beaucoup de grâce et de délicatesse dans les *Raisins* de M. Appert, étude de femme deminue qui, assise sous une treille, lève le bras pour atteindre le fruit mûr, et laisse voir dans leur liberté les trésors de sa gorge opulente. Le mouvement est naturel, le dessin robuste et fin; la morbidesse des chairs de la jolie bacchante est tout à fait bien rendue. — Dans un sentiment plus grave, la *Jeune mère*, de M^{lle} Joséphine Blanchard, n'est pas moins aimable. C'est le pastel le plus coloré du Salon; l'assortiment des tons est de la plus séduisante harmonie.

Mais le maître de toutes les coquetteries, le roi de toutes les élégances, c'est M. Vidal. Il triomphe par la grâce et par la distinction. Ne cherchez dans son œuvre ni largeur, ni puissance; ne lui demandez pas plus de style que n'en comportent ces fines études. Le charme des dessins de M. Vidal, ou plutôt de ses pastels, car ici les ressources et les méthodes sont habilement confondues, résulte beaucoup de l'adresse extrême, de l'exquise propreté avec laquelle ils sont faits. C'est le dernier degré du soin intelligent et du patient labeur. M. Vidal est un peu monotone dans ses airs de têtes; les jeunes femmes qu'il nous donne aujourd'hui, la *Saison des fruits*, une *Fille d'Ève*, et cette autre belle, bien fille aussi de la même mère, cette

enfant amoureuse d'elle-même, qui s'embrasse dans un miroir, ne les connaissions-nous pas déjà? Oui, ce sont bien nos amies de la veille : l'autre printemps, elles s'appelaient Aïka, Fatinitza, Nedjmé. Mais je ne sais quel dieu les protége, elles ont toujours quinze ans, leur sourire n'a pas perdu une de ses perles, les mêmes fleurs brillent sur leur tête aussi folle. M. Vidal excelle à entourer un front pur de cheveux crespelés, abondants et fins; il sait franger de cils provoquants une paupière à demi close; il aime à faire courir le sang au coin des lèvres amincies; les roses contours d'une petite oreille n'ont rien de secret pour lui, et, quant à ce qui s'arrondit chastement sous les plis du corsage, il en devine, comme un amoureux, les courbes les plus cachées. L'heureux homme! il connaît tout et d'autres choses encore. Ce qui est toujours charmant dans les belles filles qu'il dessine, c'est l'ajustement libre ou pudique de la toilette, le laisser-aller du vêtement. Pour ses petites fées, il taille dans la soie brochée du dernier siècle et dans les étoffes rayées que l'Orient nous envoie des parures d'un goût nouveau et d'une coupe qui leur sied à merveille. M. Vidal doit avoir chez lui comme un musée de costumes où chaque époque retrouverait son élégance oubliée et ses péchés perdus. Atours un peu fanés,

robes vides aujourd'hui, fourreaux et vertugadins désolés sont là, j'imagine, tristement pendus aux murailles, inactifs, mais gracieux encore. Leurs plis ont senti vivre des corps charmants; ne semble-t-il pas, à les voir, qu'ils ont gardé quelque chose du bonheur et de l'amour qu'ils ont jadis abrités? Inspiré par ce persistant souvenir, par ce parfum qu'aucun souffle n'emporte, aidé par une imagination délicate, M. Vidal fait revivre ces costumes, les plie en cent façons piquantes et rajeunit leur fraîcheur éteinte en les jetant sur de jeunes formes. Ainsi, tout lui réussit, et le vêtement, et les fillettes qui le portent. M. Vidal côtoie cependant un abîme : qu'il y prenne garde. La grâce, si l'on ne veille sur son pinceau, dégénère aisément en coquetterie, la coquetterie en fadeur maniérée, et bientôt le mensonge, l'éternel ennemi qui rôde autour des peintres, *quærens quem devoret*, entre par la brèche entr'ouverte, et dès lors tout est perdu. Le mouvement a déjà parfois, chez M. Vidal, quelque affectation; ses perpétuels sourires ne sont pas exempts d'afféterie. Qu'il se rappelle que l'élégance est d'autant plus séduisante qu'elle est plus simple, et que désormais son crayon ait un plus sérieux souci de beauté.

Si M. Vidal court après la gentillesse et le charme, M. Yvon recherche avant tout le caractère. Soit

qu'il reproduise l'intérieur d'une mosquée, soit qu'il dessine un droski, une paysanne russe ou une Tartare de Loubianka, il est d'une originalité suprême et d'un goût fort relevé. Quelques-unes de ces études nous rappellent les magnifiques lithographies dont Raffet a illustré le voyage de M. Demidoff en Crimée, et, en faisant ce rapprochement, nous croyons adresser à M. Yvon un très vif et très sincère éloge. Posées avec un rare aplomb, ses figures sont d'une fierté superbe et tranquille; le vêtement est bien jeté; les physionomies ont quelque chose de sauvage qui vous frappe et vous arrête au passage. La couleur sobre et contenue est excellente. Ce sont là les plus beaux pastels du Salon.

Il y a beaucoup de fougue et d'énergie dans la *Bataille* de M. Roger, vigoureux dessin rehaussé de blanc et de rouge. Guerriers et chevaux se mêlent, se culbutent et s'écrasent les uns les autres avec une *furia* de bon aloi. Le modelé des corps est bien accusé dans les nus et sous les cuirasses; le faire est large et facile.

L'application du pastel au paysage a donné, dans ces derniers temps, les meilleurs résultats. MM. Michel Bouquet, Malathier et Ballue, ont une couleur intense et forte. Les *Bords du Doubs*, de M. Jules Grenier, sont d'un effet puissant.

Parmi les dessins au crayon noir, nous avons re-

marqué les paysages de style de M. Bellel, la *Bataille d'Isly*, de M. Léopold Massard, prodige de patience, et les *Cafés turcs*, de M. Bida, ouvrages surprenants par le relief des figures, par leur candide réalité et l'excellent modelé des têtes. M. Brillouin s'est déjà fait une bonne place dans l'estime publique par ses poétiques dessins. Indépendamment des *Deux Zuccati* et d'un grand cadre où sont réunis divers personnages créés ou chantés par Victor Hugo, M. Brillouin s'est complu à représenter, dans une manière naïve, un *Sermon en province*. Les physionomies de ces gentilshommes de campagne, leurs simples attitudes et celles de leurs nobles épouses, sont d'une vulgarité savante, d'une laideur bien trouvée et d'une vérité parfaite. Ce sont vraiment des portraits. Héroïques, au contraire, et inspirées, les figures de *Traugott chez maître Berklinger* ont l'intime poésie qui convient à des héros d'Hoffmann.

Ne passons pas sous silence les exacts dessins de M. Saint-Ève, d'après André del Sarte et Raphaël ; n'omettons ni les portraits si simples et si adroits de M. Adolphe Gourlier, ni l'intelligente effigie de Paul Féval, par M. Staal, ni *la Vieille et les Servantes*, de M. Mazerolle, qui dessine avec quelque élégance, mais qui, pour faire une de ses figures, a effrontément copié la *Daphné* de M. Chassériau.

Pour décrire le *Petit souper*, de M. Wattier, que la gravité de ma prose ne saurait pas apprécier comme il convient, il faudrait le vers leste et vif d'Henri Vermot ou de Charles Coran, l'heureux auteur des *Rimes galantes*. Il faudrait savoir comme eux tous les secrets du bien dire et comprendre la poésie qui pétille dans le champagne. Notre austérité ne peut louer dans le dessin de M. Wattier que la justesse de l'expression, la science du groupe, la liberté spirituelle du crayon. Une gaieté communicative brille dans les yeux et sur les lèvres des buveurs. Pourquoi faut-il que le dessin ne soit pas toujours d'une correction parfaite?

Si M. Wattier fait regretter les amusants soupers de l'ancien régime, M. Papety, plus heureux dans ses dessins que dans ses tableaux, donne envie de prendre la poste et de courir là-bas, au mont Athos, au couvent d'Aghia-Lavra, où Pansélinos peignit ses belles fresques. Les copies que M. Papety en a exécutées à l'aquarelle inspirent la plus haute idée de ces fresques d'un style très-pur, d'une naïveté toute primitive et du meilleur goût byzantin. Ses dessins d'après un bas-relief trouvé à Marathon et d'après une statue troyenne du musée de Dresde sont aussi du plus sérieux intérêt.

Les architectes aujourd'hui construisent peu; ils bâtissent quelquefois des écoles, des hôpitaux, des

prisons, toutes entreprises où l'art trouve malaisément son compte, et d'où le luxe de la fantaisie et de l'ornementation se voit naturellement exclu. Ils se consolent de ces prosaïques maçonneries en étudiant l'histoire de leur art et en restaurant les monuments d'un autre âge. On sait les merveilleuses réparations faites à la Sainte-Chapelle et les beaux travaux que M. Duban achève au château de Blois. MM. Viollet-Leduc et Lassus se sont emparés de Notre-Dame; nous les suivrons dans leur œuvre; mais chacun n'a pas cette joie et cet honneur d'achever ou même de consolider ce que le moyen âge et la renaissance ont laissé d'imparfait; beaucoup d'architectes sont réduits à faire sur le papier des plans de restaurations fictives et ne construisent que sur les terres du roi d'Espagne leurs châteaux, leurs églises, leurs palais. Tel est M. Badenier, qui persiste à vouloir réunir le Louvre aux Tuileries, et qui entasse avec un zèle louable projets sur projets; tels encore M. Eugène Lacroix, qui étudie le curieux hôtel-de-ville de Saint-Quentin, et M. Landron, qui reconstruit, à grands renforts d'hypothèses et de soins érudits, le théâtre et le stade d'Aïzani.

M. Joret a dessiné avec beaucoup d'exactitude les plus beaux détails du château de Chambord, et M. Vacquez a reproduit de singuliers fragments

de sculpture trouvés lors des fouilles exécutées dans la cour de la Sainte-Chapelle.

Ce qui n'est pas moins intéressant, ce sont les essais de chromolithographie que MM. Roux et Kellerhoven destinent aux savants ouvrages de MM. Hittorf et Raoul-Rochette sur l'architecture grecque et sur les peintures de Pompéi.

Pour les miniatures, M^{mes} de Mirbel et Herbelin n'ont pas encore de rivalité à craindre. Quant aux peintures sur porcelaine, je ne me crois pas compétent et je m'abstiens.

Parmi les gravures, il faut remarquer celles de MM. Saint-Ève, Oury, Marvy et Lavoignat, non pas comme des œuvres parfaites, mais comme des œuvres de conscience. L'eau-forte de M. Riffaut (le *Petit Souper*, de M. Wattier) a de l'effet, mais l'œil, en l'étudiant de près, est blessé par de nombreuses incorrections.

IX.

Je fais grace à ceux qui me lisent des considérations plus ou moins nouvelles que ma loquacité n'aurait pas de peine à trouver à propos de la sculpture au xix° siècle. Assez d'autres se sont déjà évertués à rechercher les causes qui ont pu hâter la décadence de ce grand art, assez d'autres ont dit quelles conditions fâcheuses l'avenir paraît vouloir lui faire. Si nous sommes aujourd'hui arrêtés dans une impasse, il serait plus important d'indiquer l'issue par laquelle nous en pourrons sortir. Faut-il étudier l'antique? mais, en ce difficile travail, qui donc nous servirait de maître?

L'incessante contemplation de la nature, la fréquentation assidue du modèle vivant, pourraient sans doute ici nous être d'un certain secours, et

nous montrer la route à suivre. Il se rencontre précisément cette année que la plus remarquable production du salon de sculpture est une œuvre que le plus entier naturalisme a inspirée; c'est la *Femme piquée par un serpent*, de M. Clesinger. Dans un temps comme le nôtre, alors que l'art s'épuise volontiers en frivolités sans caractère, cette statue a son importance : il convient de l'examiner avec quelque attention.

Sur un lit de gazon et de fleurs que l'artiste a eu la coquetterie de colorier d'une teinte légère, une femme entièrement nue s'étend, s'agite et se tord dans les convulsions d'une vive douleur ou d'un extrême plaisir. Cela n'est pas tout à fait la même chose, dira-t-on, aussi il est bon qu'on sache que le serpent de bronze qui s'enlace autour de la jambe de la jeune femme a été ajouté après coup et par des raisons de convenance. L'œuvre a été conçue sans aucune préoccupation mythologique. Le serpent a toujours joué le premier rôle dans la vie des femmes. Ève, Eurydice, Cléopâtre, ont entretenu avec lui des relations de diverse nature, mais M. Clesinger n'a pas songé au serpent de l'histoire ou de la fable. Le mythe ancien lui importe peu. Il s'agit ici de toute autre chose. Dire quel sentiment il a mis dans cette figure de femme, expliquer le mouvement du corps et le tressaillement des muscles,

cela n'est pas facile, à moins d'avoir recours à des périphrases voilées. Supposez seulement que cette adorable fille symbolise la volupté; ne croyez pas, comme on l'a dit, qu'elle rêve (grâce au ciel, on ne rêve point en de pareilles fêtes), mais tenez pour certain qu'elle est aimée, qu'elle palpite sous un invisible baiser et qu'elle est heureuse... vous entendez bien de quelle façon. — Le serpent ne serait donc qu'une concession faite au jury, dont M. Clésinger n'aurait pas voulu alarmer la pudeur.

Il y a deux choses dans cette statue, le sentiment de l'ensemble et l'exécution des détails. Le sentiment est rendu avec une parfaite intelligence de la réalité, et, ce sujet étant donné, pour l'expression, nous ne saurions rêver mieux. Le torse, violemment cambré, se soulève avec vigueur; une des mains étreint les cheveux follement dénoués; l'autre, rejetée en arrière, serre de toute sa force un bout de draperie; la tête est doucement renversée, le cœur flotte sur les lèvres entr'ouvertes, les yeux sont à demi clos; un frisson de volupté glisse sur les chairs; depuis les pieds jusqu'au front, la belle victime de l'amour cède au charme suprême;

C'est Vénus tout entière à sa proie attachée.

Le mouvement est donc excellent en ce sens qu'il

exprime beaucoup. L'exécution, s'il n'est question que du travail du marbre, n'est pas moins admirable. Le grain de la peau, sa fraîcheur satinée, la moiteur humide de ses luisants, sont rendus avec une habileté peu commune et qui tout d'abord vous entraîne; le torse et la gorge sont d'une vérité attrayante que les sculpteurs de ce temps-ci ont rarement atteinte. Si par exécution il faut entendre le dessin, c'est-à-dire la manière dont les lignes se déroulent et dont les plans se développent, il y aurait bien quelques restrictions à faire. La figure n'est pas d'une harmonie complète; les courbes se contrarient parfois, les surfaces se coupent brusquement, et l'œil n'en suit pas bien l'agencement mélodieux. La statue est aujourd'hui placée de telle façon, qu'on ne sait trop de quel côté il faut se mettre pour la bien voir; c'est cette difficulté de saisir l'ensemble qui a pu faire croire à quelques-uns que l'œuvre de M. Clesinger n'était pas tout à fait dans les conditions de la sculpture. Mais il faut dire que ces messieurs de la maison du roi l'ont exhaussée sur les tréteaux ordinaires, sans s'apercevoir qu'elle voulait être vue de haut en bas; si on eût laissé cette statue au niveau du sol, l'œil du spectateur la dominerait; il pourrait alors en comprendre la pose, en caresser les détails et entrer dans la pensée de l'artiste. La figure gagnerait

beaucoup à être contemplée de la sorte; ce que les lignes peuvent avoir aujourd'hui de forcé et d'excessif s'harmoniserait alors et se simplifierait. Une objection plus grave et à laquelle on répondrait moins aisément, est celle qui, s'attaquant plus directement à l'exécution de l'œuvre même, prétendrait que les diverses parties dont cette belle étude se compose ne s'accordent pas suffisamment entre elles, que les membres ne sont pas tous du même âge et du même style. Qu'il soit exact ou faux que le ventre, la poitrine, les cuisses, aient été, comme les indiscrétions le racontent, moulés sur nature, il n'importe; mais il est certain que le torse est d'une vérité parfois un peu vulgaire, et ne s'associe pas bien à la tête, qui est d'un galbe tout différent et qui certes ne recèle pas la vie au même degré. Ne faudrait-il pas aussi reprocher à M. Clesinger d'avoir trop servilement copié le modèle qu'il avait sous les yeux? Dans son désir d'être aussi vrai que possible, il a laissé subsister quelques rides inutiles, quelques plis mesquins, quelques pauvretés de détail dont la sculpture large s'accommode mal. Mais ces subtilités ne sont guère appréciables qu'aux très-délicats, et c'est ici que le mot du poète se vérifie : les délicats sont malheureux. Tout en convenant que le grand art a peu de chose à démêler avec la statue de M. Clesinger, est-il sage de se que-

reller soi-même sur la joie qu'on éprouve à la regarder? Les restrictions que j'ai indiquées demeurent entières, mais faut-il se défendre contre le charme qui se dégage de ce beau corps? faut-il oublier ce que l'expression a de parfait et de réussi, et ces chairs palpitantes, et cet épiderme où éclate la fleur de la jeunesse et de la santé, et cette opulente nature où l'on sent frémir le tressaillement secret de la vie?

C'est aussi par des qualités d'exécution que se recommande le buste charmant de M*** ***. Ce buste, d'une coquetterie toute gracieuse, est conçu dans le goût de ceux que le XVIII^e siècle nous a laissés. La draperie mal attachée laisse voir le sein, la chevelure est pleine de roses, le front est intelligent; les méplats des joues, la fossette du menton sont d'un modelé enchanteur; la narine ouverte respire, la lèvre sourit et va parler. Le travail ici est merveilleux; les cheveux, profondément et finement fouillés dans le marbre, ne le cèdent en rien à ce que Caffieri nous a donné de plus adroit.

Les portraits des enfants de M. Aguado que M. Clésinger a également exposés sont aussi d'une facture attrayante, mais molle. Il y a peu de chose à louer dans sa *Néréide portant des présents.*

Il eût été curieux de comparer la manière de M. Clésinger avec celle de M. Pradier. Tous deux

recherchent la grâce, le velouté de la peau, la vie du détail; mais M. Pradier a déserté ses dieux ordinaires pour aborder la sculpture religieuse. Nous ne blâmons pas cette tentative; nous aimons assez que l'artiste varie son œuvre et s'essaie dans des genres opposés. M. Pradier a déjà fait un *Christ* pour le tombeau de la famille Demidoff. Appelé jadis à émettre une opinion sur cet important travail, nous n'avons pas dissimulé combien M. Pradier était dépourvu à nos yeux du sentiment chrétien. Très-expert pour les lignes voluptueuses des formes féminines, il ignore le style, et il arrive bien plus à la séduction de la gentillesse qu'à la beauté sculpturale. Qui donc a su, de nos jours, multiplier les statuettes avec une facilité plus merveilleuse, et qui les a faites plus jolies? Il a peuplé nos boudoirs, nos ateliers et les chambres les plus tristes d'un groupe amoureux et nu de bacchantes, de nymphes, de naïades dans les attitudes les plus diverses et les plus galantes. Mais de cet art frivole et charmant monter à l'art religieux, c'est essayer une chose hardie; exécuter une *Pieta* surtout, c'est grandement s'aventurer. Il nous paraît, quant à nous, que la composition de M. Pradier est un peu vide. La Vierge est sans caractère, et, malgré les larmes qui coulent de ses yeux, ne laisse voir aucune désolation; malgré quelques détails heureux,

l'ensemble est du dernier mesquin. — Les sources du sentiment ne sont pourtant pas interdites à M. Pradier. Il y a une émotion réelle et contenue dans les statues couchées de M*** de Montpensier et du jeune duc de Penthièvre, qui doivent trouver place sur les tombeaux de la chapelle de Dreux. La pose de ces deux figures est d'une simplicité touchante; les mains jointes, les yeux fermés, les petits princes éteints avant l'âge semblent prier dans la mort. L'exécution est excellente. M. Pradier a aussi exposé des bustes plus ou moins ressemblants. Celui de M. Auber nous a paru remarquable par le travail, l'expression et la certitude du modelé.

Le jardin du Luxembourg doit remplacer bientôt ses Vénus mutilées, ses Dianes incomplètes par des statues de femmes illustres dans notre histoire. Cinq de ces figures se sont arrêtées au Salon avant de monter sur leur piédestal définitif; ce sont : *Marie de Médicis*, par M. Caillouet; *Anne de Beaujeu*, par M. Gatteaux; *Anne de Bretagne*, par M. Jean Debay; *Marguerite de Provence*, par M. Husson, et *Anne d'Autriche*, par M. Ramus. Les nommer ici, c'est leur faire beaucoup d'honneur. Elles sont d'une parfaite insignifiance, et notre Luxembourg, joyeux et reverdi, n'aurait que faire de ces reines sans grandeur et sans grâce.

M. Farochon a sculpté fièrement dans la pierre une colossale statue, l'*Intégrité*, qu'on doit placer dans un palais de justice de province. Cette figure est d'un dessin très-simple et très-franc. — Il y a des morceaux bien compris dans la *Cléopâtre* de M. Daniel. — L'*Archidamas* de M. Lemaire (de l'Institut) est du mouvement le plus absurde et le plus disloqué. — La statuette du duc de Montpensier, par M. Cumberworth, est élégante, sans prétention, et d'une bonne tournure. — La *Leucosis* de M. Ottin a une jolie tête; ce n'est pas tout qu'une tête, direz-vous, mais enfin c'est quelque chose.

Indépendamment des bustes de MM. Clesinger et Pradier, il faut citer le buste charmant exécuté par M. Jouffroy, d'après un charmant modèle, et celui de Carnot, par M. Yon. M. Simart, fort admiré jadis pour son *Oreste*, a sculpté le sévère profil de M^{me} d'Agoult. Tout bien considéré, ce buste est d'une haute nullité; rien dans le front, rien dans les plans des joues ; pas de caractère.

Le buste si délicat et si fin de M^{me} H. n'est pas le seul ouvrage que M. Jouffroy ait exposé. Arrivé trop tard pour entrer au Louvre, son *saint Bernard* de bronze a dû établir ses quartiers sur la place Saint-Germain-l'Auxerrois. Le geste du moine est inspiré, mais pas assez fougueux peut-être; la draperie est d'un goût très-pur et très-large.

Deux figures de M. Toussaint, les *Esclaves indiens portant des torches*, nous ont paru fort originales et d'un sentiment tout nouveau. Les médaillons de M. Antoine Bovy sont, comme toujours, d'une précision parfaite; le vase en argent repoussé de M. Vechte est d'une exécution magnifique.

J'ai voulu garder pour le dessert un petit groupe de M. Pascal, la *Dissertation*. Deux chartreux, l'un près de l'autre assis, lisent attentivement dans un gros livre, et s'interrompent pour réfléchir sur un texte douteux. Le mouvement, l'attitude, le costume, l'expression des visages surtout, font de cette composition une œuvre d'une valeur très-sérieuse. L'un des moines est jeune, l'autre plus âgé, et le sculpteur, suivant jusqu'au bout son idée, a empreint d'un caractère différent, et les cheveux, et la robe, et jusqu'aux chaussures des bons pères. Les têtes ressemblent à des portraits; je veux dire que ce ne sont pas des figures chimériques, vagues, banales, mais qu'elles sont, au contraire, marquées d'un cachet très-net d'individualité; vraiment, cela est intime, pénétrant, et cela va très-loin; dans l'ensemble, les chartreux sont parfaitement groupés, parfaitement harmonieux par la ligne et par le sentiment.

Dans une définition qu'il a depuis amendée, M. Cousin faisait consister le beau dans l'expres-

sion. Il serait curieux de rechercher si en peinture, comme en sculpture, les œuvres que nous avons admirées ne sont pas précisément celles où l'expression a été poussée le plus avant. Le *Christ* de M. Delacroix, la femme amoureuse de M. Clesinger, les petits moines de M. Pascal expriment beaucoup; mais ces artistes ont-ils réalisé la beauté? On voit sur quelle pente je m'arrête. Il resterait à montrer que le beau ne réside pas tout entier dans l'expression; mais pourquoi ces phrases superflues? Allez regarder au Louvre l'Athlète armé du ceste; allez revoir la Vénus de Milo... Vous me comprendrez.

X.

Si, dans cet examen du Salon, nous n'avions omis aucune œuvre importante et justement attribué à chacun la part de blâme ou d'éloge qu'il mérite; si nous avions pu, en étudiant les écoles dont les chefs sont cette année absents du Louvre, porter un jugement exact non pas seulement sur les disciples, mais aussi sur les maîtres, ce petit livre, tout modeste qu'il est en sa simple allure, donnerait presque une idée de l'état de l'art en France, à l'heure où nous écrivons. Sans doute, pour compléter l'inventaire de nos richesses, il y aurait bien des noms à ajouter à ceux dont nous avons rempli ces pages. Il faudrait s'arrêter sur tous ces artistes qui, volontairement ou par le bon plaisir du jury, n'ont pas figuré à l'exposition,

M. Ary Scheffer, par exemple, et MM. Paul Delaroche, Meissonnier, Chassériau et les paysagistes, et surtout Decamps, qui tient dans l'art contemporain une si grande place; mais vraiment c'eût été doubler et mon travail et votre ennui. Ces noms et les idées qu'ils rappellent feraient bien vite déborder l'in-douze.

Ce que j'ai voulu marquer, c'est l'état de la question. Très-sobre de développements inutiles, j'ai dit quelles théories contraires divisent aujourd'hui les artistes. J'ai tâché de caractériser au passage, et d'une façon bien incomplète sans doute, la manière des diverses écoles, et j'ai parfois forcé la nuance pour être plus intelligible. J'ai voulu montrer les tendances inquiétantes que révèle le Salon, l'un des plus curieux que nous ayons été appelé à juger depuis longtemps; j'ai insisté sur la résurrection imprévue et malencontreuse de la mauvaise école du XVIIIe siècle, et, sans m'arrêter aux mille et un défauts de l'école ingriste, j'ai laissé voir combien elle me paraissait dangereuse. Si mon rêve ne me trompait pas, si mon désir n'influençait pas ma conjecture, j'aimerais à pouvoir dire en toute certitude que ces tentatives de réaction sont à l'avance frappées d'impuissance et, pour ainsi dire, paralysées dans leur premier effort. Il semble qu'il y a en France une

souveraineté contre laquelle rien ne saurait prévaloir, celle de la vérité, et que l'avenir appartient à l'école qui croit encore à la couleur, à la lumière, à la passion, à la vie. Nous avons une tradition, nous espérons que le fil n'en sera pas brisé, et qu'au milieu de l'anarchie et du tumulte le bon sens se défendra contre toutes les invasions. Du reste, ces questions sont neuves; quoique souvent traitées, elles demeurent entières. Ceci n'est pas, je l'espère, mon testament, et tôt ou tard j'oserai y revenir.

Mais nous, critiques, ne sommes-nous pour rien dans la publique inquiétude? N'avons-nous pas entretenu le désordre au lieu de le faire cesser? Que chacun mette ici la main sur sa conscience; avouons-le, puisque personne ne nous écoute : nous n'avons pas su apporter aux irrésolutions générales les certitudes qu'elles imploraient. Pour moi, qui viens de lire (Dieu sait avec quelle impatiente sollicitude!) tous les comptes-rendus du Salon, je demeure accablé, anéanti, sous le poids des contradictions, des hérésies, des hésitations contre lesquelles mon faible courage aurait à lutter. Hélas! j'ai trouvé pis que tout cela dans ces analyses: j'ai trouvé parfois l'indifférence! Quoi donc! ce n'est pas une chose très-grave que de prendre une plume un matin et d'écrire follement, à propos

de l'œuvre d'artistes sincères, toutes les billevesées qui vous montent au cerveau ? Mais, tous tant que nous sommes, il n'est que trop vrai que nous sommes, avant tout, hommes de lettres, grands sonneurs de phrases cadencées, frivoles écoliers qui faisons les maîtres, bavards démesurés qui ne voyons dans un tableau ou dans une statue qu'un prétexte pour défiler notre chapelet, gens de talent souvent, gens de cœur quelquefois, mais, après tout, aussi badauds que les bourgeois que nous malmenons si vertement.

Qu'on le sache bien pourtant, et que nos fautes nous soient remises! notre rôle est pénible, notre tâche est difficile, j'allais dire impossible, tant, pour ma part, j'en fus toujours effrayé! Je ne parle pas seulement ici de cette première difficulté qui consiste à bien juger (et certes elle est immense), à mettre chacun à son rang, à parler des modernes sans oublier que les maîtres anciens nous écoutent et pourraient sourire ou s'irriter; je n'entends pas parler non plus des entraves dont les nécessités du journalisme viennent embarrasser notre plume, ni de la persistante mendicité de ceux qui se font recommander à notre bienveillance, ni enfin (car il faut tout compter) des entraînements de son propre cœur. Vous l'ignorez peut-être, tout critique que l'on soit, on a des amis; parfois on fait

cette chère et douce folie de les aimer, et, alors, comment ne pas les approuver dans leurs œuvres? Mais non; quand bien même toutes ces difficultés seraient aplanies, il en resterait une encore, et bien terrible, celle du style, difficulté toute littéraire et qui est énorme. Tous ceux qui ont tenté d'écrire sur la peinture savent sans doute quelles épineuses broussailles, quels gouffres ténébreux il faut franchir pour formuler nettement sa pensée. Vraiment, je les trouve bien cruellement moqueurs ceux-là qui, s'étant servis des couleurs et du pinceau pour interpréter une idée que le pinceau et les couleurs pouvaient seuls traduire, viennent nous dire d'expliquer leur œuvre et s'amusent à nous regarder faire, empêchés que nous sommes avec notre plume sans finesse et nos mots sans éclat!

Pour rendre compte du Salon, l'écrivain doit choisir entre deux méthodes : la première consiste à user de précision; il faut alors, sobre de digressions parasites, parler simplement la langue de l'art, aborder les questions par leur côté pratique, prendre au sérieux sa tâche, adresser des éloges aux uns, aux autres des remontrances, à tous des conseils. Cette manière n'a d'intérêt que pour les gens du métier; elle est sèche, froide et décolorée, mais elle pourrait être utile.

L'autre méthode a au contraire un vif attrait pour le lecteur profane. Elle fait bon marché de la netteté; le mot propre lui importe peu : elle veut être amusante, poétique, variée, et elle l'est. L'art n'est plus ici que l'accessoire; on décrit les tableaux, mais on ne les juge pas; on hasarde quelques critiques négatives, mais on n'affirme rien, on ne pose aucun principe fécond. Si l'on a un peu d'esprit, on s'efforce d'en faire paraître beaucoup; on déraisonne parfois, mais enfin on est charmant et l'on est lu.

Pour nous, nous aimerions fort, sans doute, à écrire des choses d'une lecture facile; mais, puisque cette espérance nous est interdite, nous ferons comme le renard de la fable, et nous y renoncerons volontiers. — Ni grâce donc, ni esprit, ni couleur! Mais pourquoi pas de la précision? Pourquoi pas, à défaut des façons aimables, l'autre manière, un peu lente, un peu froide, un peu terne, mais qui, après tout, dit ce qu'elle veut dire? Puisque, lorsqu'on prend la plume, il faut avoir une chimère en tête, nous avouerons qu'être précis a toujours été notre rêve. Nous aimons la critique qui raisonne et qui s'inquiète. Que, dans tel coin de votre tableau, vous ayez mis du jaune au lieu de mettre du bleu, ce n'est pas le moins du monde indifférent; qu'un bras soit mal emmanché, que la main soit incor-

recte, que le visage ne soit pas d'ensemble, tout cela, voyez-vous, est très grave et vaut parfaitement la peine de vous être dit. Or, toutes ces choses, on ne les peut écrire qu'en employant le mot propre, le terme commun et la phrase sans accent. Que voulez-vous? on est ennuyeux, et cela certes est amer; mais, si par aventure on était vrai, ne serait-ce donc rien?

Ne peut-on pas d'ailleurs se livrer à cette patiente étude du détail sans perdre de vue les grands problèmes de l'art? Ce sont même ces éternelles idées qui guident le critique et qui, dans ses moments d'ennui, le consolent. Il se passe alors dans son esprit ce qui se passe au Louvre. Après avoir examiné l'œuvre bruyante des contemporains, on aime, en soulevant le rideau qui les sépare des maîtres anciens, à pénétrer, grave et recueilli, dans ces tranquilles galeries où le regard se repose, où l'âme se rassérène. C'est là ce que nous faisons au musée; c'est là ce que nous aurions fait sans doute plus souvent en ce petit livre, si l'éloge involontaire qui, à la vue des chefs-d'œuvre passés, aurait coulé de notre plume, n'eût paru bien cruel à côté des critiques adressées aux vivants. Ces comparaisons malignes, ces parallèles attristants ou moqueurs, je n'ai pas voulu les faire, et l'on m'en saura gré. Parmi nos peintres, un seul peut-être

pourrait entendre sans ennui l'apologie des Vénitiens; mais, si j'avais parlé de Michel-Ange et de Raphaël, qui donc aurait pu se tenir immobile et satisfait? Si j'avais montré l'art antique aux sculpteurs, ils seraient tous tombés à genoux. Ah! c'est qu'on les peut aisément compter, les rares et glorieux moments où l'humanité a senti s'ouvrir en elle la fleur sainte du sublime! — Errants, irrésolus, sans flambeau, nous avons oublié les grands secrets; attentifs que nous sommes à la passion, nous avons perdu le sens de la beauté. Phénomène complexe, progrès et décadence à la fois, nous exprimons davantage, mais nous n'avons plus la grâce, l'ampleur, le style. Croyez-moi : peintres, sculpteurs ou critiques, il nous faut tous en terminant confesser notre impuissance, et nous écrier comme Socrate, après avoir discouru pendant de longues heures avec Hippias : O mon ami, les belles choses sont difficiles!

FIN.

TABLE

Anastasi	101	Cumberworth	130
Appert	34-114	Dallemagne (Adolphe)	106
Arago	64	Daniel	130
Badenier	120	Daubigny	101
Ballue	117	David (Charles-André)	103
Baron	20	De Bay (Jean)	129
Barrias	75	Delacroix (Eugène)	12
Bellangé	90	Delorme	74
Bellel	118	Desgoffe	110
Besson (Faustin)	52	Devéria (Eugène)	34
Bianchi (Mlle)	113	Diaz	96-100
Biard	103	Dupré (Victor)	106
Bida	118	Duveau	34
Blanchard (Mlle)	114	Elmérich	35
Blanchard (Théophile)	106	Farochon	130
Bonheur (Mlle Rosa)	32	Fauvelet	28
Borget	105	Flandrin (Hippolyte)	67
Bouquet	106-117	Flandrin (Paul)	111
Bovy (Antoine)	131	Flers	104
Boyer (Ernest)	105	Fortin	24
Brémond	91	Francesco (de)	102
Brillouin	118	Frère	107
Briset	75	Garnerey (Hippolyte)	112
Brissot de Warville	101	Gatteaux	129
Brunel-Rocque	89	Gendron	85
Burthe	80	Gérôme	60
Buttura	100	Glaize	86
Caillouet	120	Gourlier (Adolphe)	118
Casey	91	Granet	68
Champmartin	32	Grenier (Jules)	117
Chérelle (Léger)	24	Gudin	111
Clésinger	123	Guignet (Adrien)	85
Collot	101	Guillemin	23
Corot	96	Haffner	20
Coté	92	Hédouin	23
Couture	40	Heim	69

Herbelin (Mme)	121	Morel-Fatio	111
Hesse	87	Muller (Charles)	48
Hillemacher	59	Odier	78
Hintz	111	Ottin	130
Hoguet	106	Papety	62-119
Husson	129	Pascal (François)	131
Isabey	30	Penguilly-l'Haridon	29
Joly	90	Pils (Isidore)	74
Joret	129	Pradier	127
Jouffroy	130	Quinart	103
Joyant	112	Ramus	129
Justin-Ouvré	112	Riffaut	125
Lacroix (Eugène)	129	Robert-Fleury	54
Lacroix (Gaspard)	101	Roger (Paul)	117
Laemlein	81	Roqueplan	22-105
Landron	120	Rousseau (Philippe)	25
Lanoue	109	Roux (Nicolas)	121
Lapierre	105	Saint-Eve	118-121
Lassalo-Bordes	31	Salzmann (Gustave)	105
Lavoignat	121	Simart	130
Lehmann (Henri)	59	Staal	115
Lehmann (Rudolph)	92	Steinheil	26
Leleux (Adolphe)	15	Thierry (Joseph)	107
Leleux (Armand)	24	Thuillier (Mlle Louise)	107
Lemaire	130	Thuillier (Pierre)	106
Le Poittevin	92	Tissier (Ange)	50
Le Roux (Charles)	105	Tournemine	101
Leroy (Louis)	105	Tourneux	31
Lasecq	91	Toussaint	134
Lessore	31	Vacquez	120
Longuet	55	Vechte	131
Lorentz	91	Verdier (Marcel)	51
Luminais	24	Vernet (Horace)	87
Malathier	107	Vetter	92
Martin (Hugues)	105	Vidal	114
Marvy	111	Viger-Duvignau	31
Massard	118	Wattier	119
Masure	102	Wery	101
Mazerolle	115	Winterhalter (Hermann)	83
Meyer (Louis)	111	Yon	130
Millet (Jean-François)	92	Yvon	81-118
Mirbel (Mme de)	121	Ziegler	77

Contraste insuffisant

NF Z 43-120-14

www.ingramcontent.com/pod-product-compliance
Lightning Source LLC
Chambersburg PA
CBHW071551220526
45469CB00003B/976